家庭美術館 美術家傳記叢書

彩光‧詩域 **蘇憲法**

劉碧旭 著

國立台灣美術館 策劃
National Taiwan Museum of Fine Arts

藝術家 出版社 執行

照耀歷史的美術家風采

「家庭美術館──美術家傳記叢書」於民國八十一年起陸續策劃編印出版，網羅二十世紀以來活躍於藝術界的前輩美術家，涵蓋面遍及視覺藝術諸領域，累積當代人對前輩美術家成就的認知與肯定，闡述彼等在我國美術史上承先啟後的貢獻，是重要的藝術經典，同時，更是大眾了解臺灣美術、認識臺灣美術家的捷徑，也是學子及社會人士閱讀美術家創作精華的最佳叢書。

美術家的創作結晶，對國家社會以及人生都有很重要的價值。優美的藝術作品能美化國家社會的環境，淨化人類的心靈，更是一國文化的發展指標，而出版「美術家傳記」則是厚實文化基底的重要工作，也讓中華民國美術發展的結晶，成為豐饒的文化資產。

Artistic Glory Illuminates History

In order to organize the historical archives of Taiwan art, *My Home, My Art Museum: Biographies of Taiwanese Artists*, a consecutive series that recounts the stories of various senior artists in visual arts in the 20th century, has been compiled and published since 1992. Accumulating recognition and acknowledgement for their achievement and analyzing their contributions to the development of art in our country, it is also a classical series of Taiwan art, a shortcut to understand the spirit and Taiwanese artists, and a good way for both students and non-specialists to look into the world of creative art.

Art creation has important value for the country and society from which it crystallizes, and for the individuals who create or appreciate it. More than embellishing our environment and cleansing our minds, a fine work of art serves as an index of the cultural status of a country. Substantiating the groundwork of our cultural progress, the publication of these artist biographies consolidates the fine arts development in the Republic of China, turning it into a fecund cultural heritage.

目次CONTENTS

家庭美術館・美術家傳記叢書
彩光・詩域／蘇憲法 Su Hsien-fa

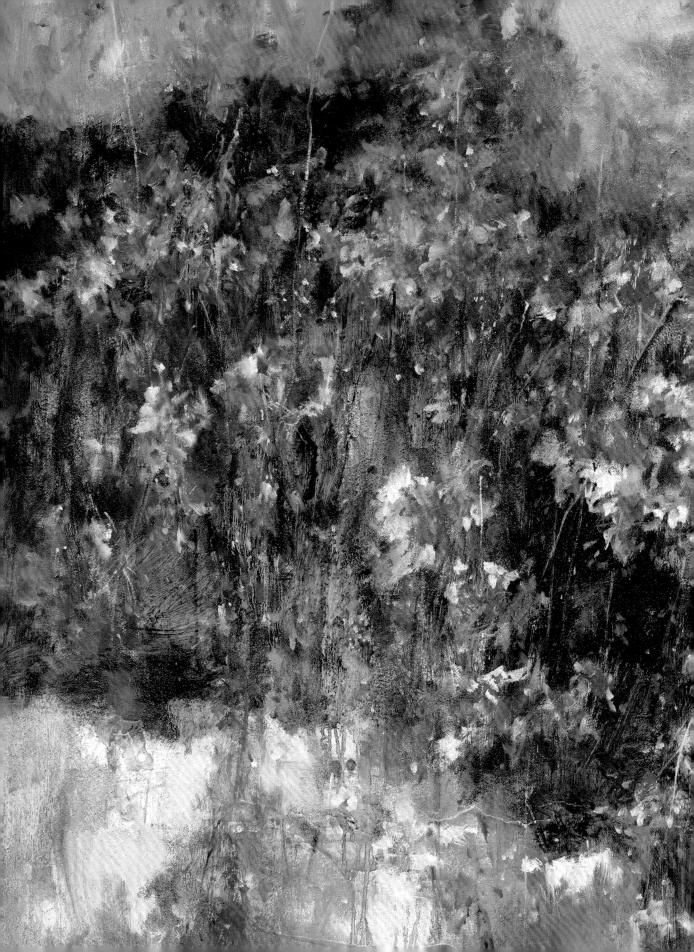

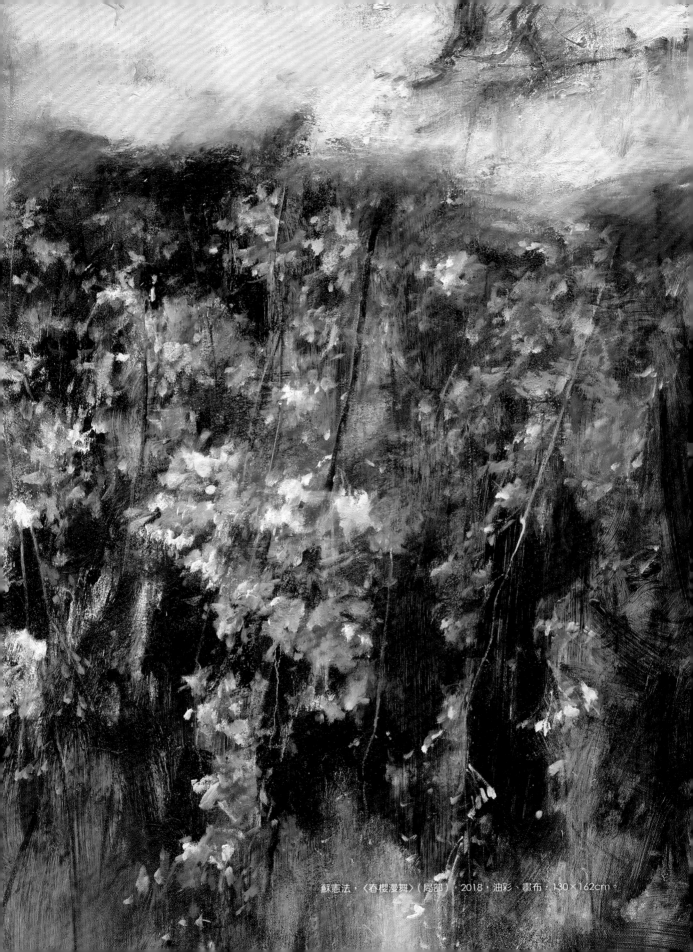

蘇憲法，〈春櫻漫舞〉（局部），2018，油彩、畫布，130×162cm。

海風吹拂
鹽分地帶的
年少時光

1.

蘇憲法，
〈林間〉（局部），
1968，油彩、畫布，
45.5×33cm。

臺灣這座島嶼在海洋的環抱之中跟這個世界連結。無論她的子民來自何方，或者先來後到，她都會如同母親一般毫無保留地撫育滋養她的子民，用她豐厚的自然賦予子民能力與自由，去展現各自獨特的生活方式與人文風貌。

來自中國的水墨藝術，以及來自日本的西方近代藝術，前後累積成為臺灣這座島嶼豐富深厚的藝術基底。即使是以西方媒材從事創作的前輩畫家，仍然能夠融合水墨藝術的遺韻。許多戰後成長的美術人才在他們的啟蒙階段，都曾受惠於這兩股藝術的活水源頭。

蘇憲法出生於戰後初期，他的專業藝術養成最初便是得自筆墨，爾後隨著自己的天賦朝向油彩琢磨茁壯。而他對色彩高度敏感的天賦，來自於他出生成長的自然環境，因為他是鯤鯓海子弟，天光接水光的視覺經驗，成為他觀看世界、描繪世界的起點。

1961年，蘇憲法就讀新塭國小六年級。

養殖人家，篳路藍縷

　　1948年9月26日，蘇憲法出生於如今的嘉義布袋新塭。新塭位於布袋的最南端，清康熙末年福建泉州晉江人抵達首墾，當時只有少數的漁戶開墾魚塭維生，當時這裡隸屬於諸羅縣大坵田西堡境內。日治時期布袋為庄，隸屬嘉義廳，戰後布袋改制為鄉，隸屬於臺南縣。蘇憲法呱呱墜地幾日後，10月布袋升格為鎮。1950年，雲林、嘉義、臺南分治，布袋鎮才又隸屬嘉義縣。

　　布袋鎮公所資料顯示，早期先民由福建遷移來臺，定居在新墾魚塭堤旁，初始稱為「新塭仔」，因當時河水氾濫經常沖毀魚塭，居民祈願避水患，將水部的塭改為土部的塭，從此稱為「新塭」，也就是現今布袋行政區的新民里與復興里。

上圖：
2023年，蘇憲法嘉義布袋新塭老家附近街景。

下圖：
2023年，嘉義縣布袋鎮新塭嘉應廟。

　　臺灣西南沿岸，地勢低窪，溪流與河流沖刷，堆積沉澱而形成沙洲與潟湖地形，早期漢人移民來此以「鯤鯓」統稱這樣的地貌。這一帶的土壤屬於鹽漬土，俗稱「鹽分地帶」，尤以嘉義東石、布袋和義竹一帶土壤含鹽分高達5%，強鹼性的土壤無法栽種一般農作物。先民落腳此處，順應自然，逐漸發展出漁撈業、養殖產業以及鹽業。清領時期，中國傳統文學的「八景」書寫亦隨之來臺。八景除了記錄地方景勝，也能夠彰顯出人與自然環境的交互關係。我們從布袋八景之中的「蚊港歸帆」（蚊港位在今日的好美寮）、「虎尾漁燈」（虎尾

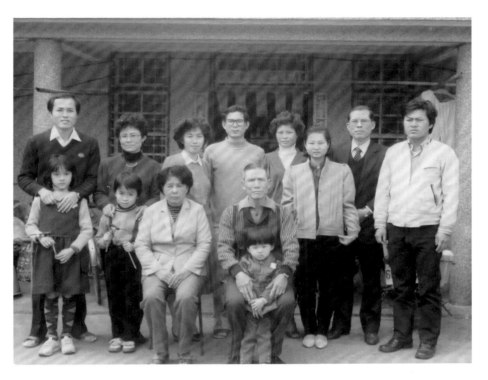

約1982年，蘇憲法（後
排左1）全家福攝於老家
四合院。

即虎尾寮，是今日的好美寮）及「白水鹽田」，這三景都顯示出前人在
布袋因應自然的生活樣貌。

　　新塭逐漸發展為聚落的初期，蔡、蘇、洪、蕭是在這裡建立聚落
營生的主要大宗族。布袋人蘇銀添撰著《新塭風華》一書中的田野調查
資料顯示，蘇氏族人祖籍福建省興化府蒲田縣仙跡境胭脂巷，遷籍福建
省泉州府晉江縣第拾都東石鄉。渡臺以後，輾轉定居新塭（時間已不可
考）。蘇氏以養殖業為主要工作，也有從事漢文教學，後來從事曬鹽工
作者亦不少。蘇憲法的家族便是屬於這一系的移民，依照他的回憶，他
的祖父擁有魚塭十餘甲，經濟條件堪稱優渥，大家庭共同居住在新塭嘉
應廟前方的四合院。

　　蘇憲法的父親蘇瑞成生於1924年（大正十三年），臺灣正值日本殖
民統治時期，當時殖民政府為了讓臺灣人看見日本文明的成就與水平，
鼓勵臺灣人將子弟送往日本求學，因此逐漸形成留日風潮。在留學日本
的風尚之中，作為長子的蘇瑞成，在家族的支持之下遂前往日本求學，

就讀於當時的東京工業技術學校（今日的東京工業大學），完成學業之後，回臺進入糖廠服務，不久返家協助養殖事業。蘇瑞成與蔡秀錦結為連理，共生六個男孩，蘇憲法排行老三。

傳統家庭的父母親往往是嚴父慈母的形象，蘇憲法回憶童年時光，父親總是嚴肅寡言，這樣的性格或許是因為父親出生在大家庭並身為長子而逐漸發展出來的。然而，蘇憲法誕生的年代正是戰後臺灣處於新舊政權交替、價值觀點異動的時刻。蘇憲法出生的前一年，臺灣發生「二二八事件」，衝突事件自臺北爆發並遍及全臺。根據「二二八事件紀念基金會」史料，嘉義地區的衝突激烈，曾經留日而且會說北京話的畫家陳澄波作為衝突協商的代表，十二名代表之中包括陳澄波等九名被國民政府的軍隊拘捕，他們被鐵線捆綁，在嘉義火車站前當眾槍殺。慘烈的景象即使不是親眼目睹，聽聞此訊也是令人毛骨悚然。在這一段風聲鶴唳的日子，人心惶惶，蘇憲法父親的嚴肅寡言可想而知。

蘇憲法的母親蘇蔡秀錦則是母愛的化身。每當說到母親，他總是嘴角上揚，眼睛閃耀著溫柔的光亮，那是母愛印刻在子女心靈自然流露的神情。母親身處傳統大家庭的環境，必須順應大家族規定，還必須照顧自己的家庭。這對家庭主婦的蘇蔡秀錦來說，著實是一番考驗。傳統大家庭的型態，勞務與財物的分配相對複雜，由於蘇氏家族未分家，各房家庭必須仰賴家族共同財務。從蘇憲法父親這一代開始，家族的經濟大權由尚未婚嫁的姑姑掌管，並立下一項規定，家族僅提供每一房長子的教育費用，其餘

上圖：
蘇憲法的父親蘇瑞成年輕時留影。

下圖：
蘇憲法的父親蘇瑞成曾留學東京工業技術學校，圖為該校的校景建築。

的子嗣則由各房自行籌備。除了蘇憲法的大哥，剩下五個孩子的教育費用的籌措都落在母親身上，蘇蔡秀錦僅能靠手編草帽，以及一些手工製作來貼補家用，兼顧孩子們學習受教的機會。

家庭經濟因此拮据，又因為蘇蔡秀錦的弟弟都生女孩，辛勞操持家務的她曾經考慮將蘇憲法過繼給她的弟弟。兩家都生活在同一聚落，並沒有距離之隔，過繼或許是兩全其美的方法。一方面可以減輕蘇家大房的經濟負擔，二方面可以給蘇憲法大舅家中添一男丁，但蘇蔡秀錦才將蘇憲法帶去她弟弟家一天，他就自己跑回家，不願與母親分離。這一段學齡前短暫分離的孤單經驗，一直縈繞在蘇憲法的記憶之中。

鹽分地帶，水天美景

一個人的深刻記憶往往來自於生活的特殊時刻，也來自於身體的真實經驗。蘇憲法寫過一篇名為〈鹽分地帶的情感與記憶〉的自述，他說：

每個人的記憶中或許都有這麼一條難以忘懷的路，就算往後的人

蘇憲法，〈金波水鳥1〉，
2015，油彩、畫布，
80×116.5cm。

蘇憲法，〈金波水鳥2〉，
2015，油彩、畫布，
80×116.5cm。

生足跡遍至天涯海角，這一條故鄉曾經走過的路，仍然不時縈繞
在心頭。在嘉義布袋新塭，就有這麼一條碎石子與蚵殼鋪成的
路，讓我記憶深刻。小學的時候總打著赤腳走這條路上學，在盛
夏酷熱的天氣裡，每天得要來回一趟，讓人汗水淋漓、腳底長雞

蘇憲法，〈金波水鳥3〉，
2015，油彩、畫布，
80×116.5cm。

蘇憲法，〈金波水鳥4〉，
2015，油彩、畫布，
80×116.5cm。

眼，卻是再熟悉不過的日常風景。

　　這是蘇憲法兒時赤足行走的視覺風景，環繞他的是魚塭、鹽田、蚵棚及漁港水土。羊腸道般的堤岸，岸下畦畦相連的魚塭，都是蘇憲法再

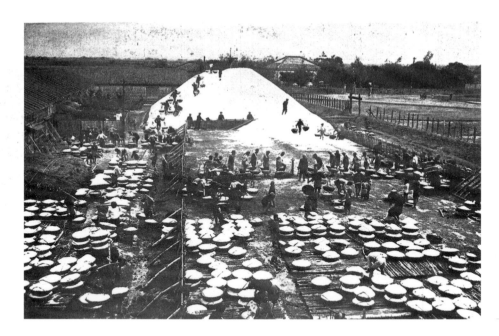

日治時期布袋地區曬鹽場
（即今嘉義縣布袋鎮）。

熟悉不過的景象。同為布袋出生的文學家蕭麗紅（1950-）在小說《千山有水千江月》一書中，以「一水一月，千水即千月」來形容布袋壯麗的魚塘月色。近百甲的魚塭綿延至虎尾寮（今日的好美里）連接到外海，沿岸漁家草寮掛出來的燈火，點綴著寂靜的夜空，此一景觀成為布袋八景之首「虎尾漁燈」。

　　嘉義文人賴子青（1894-1988）曾作詩〈布袋秋光〉：「數家燈火孤村夕，極浦天光接水光。兩岸蘆花鹽十里，添來涼月滿江霜。」詩中的「數家燈火孤村夕」即是虎尾漁燈的側寫，「天光接水光」既是沙洲外水天一色的景色，亦是魚塭池塘與日月之光的互映。「兩岸蘆花鹽十里，添來涼月滿江霜」，可見布袋鹽田縱橫，白水映天。布袋以南的北門詩人王大俊（1886-1942）曾作詩描繪臺灣西南鹽業的景觀：「結晶池水月熬煎，近午鹽花似雪妍。看到晚來堆積處，幾疑是玉出藍田」。

　　臺灣鹽業的發展始於鄭氏時期，布袋自清乾隆年間即開始曬鹽，而新塭鹽田獲許開設則是在日治時期。戰後時期1947年，臺灣省行政長官公署專賣局接收日本人在臺所有的鹽業資產。1960年代，布袋鹽場曾有兩千四百多位鹽公和場務人員，從而有人曾用「白金歲月」來形容1950

蘇憲法，〈偶然秋去〉，
2010，油彩、畫布，
80×116.5cm，
國立臺灣美術館典藏。

到1960年代全盛時期的布袋鹽田。靄靄白雪的鹽山，一丘一丘的堆立，形成一種特殊的景觀。而布袋鹽業式微以後，閒置的鹽灘地與好美寮生態保護區連成一面，成為鷺科鳥類以及來臺過冬的候鳥重要的覓食場所，則又是另一番風景。

自然與人文的景觀經常是詩人的取材，布袋的文風鼎盛則是「藝術來自於生活」的最佳寫照。布袋曾有「鶯社」、「鴻社」、「鯤水吟社」、「岱江吟社」等詩社，現在仍然運作的岱江吟社，成員來自布袋的各行各業。對布袋人來說，文學不是正襟危坐的談論，而是生活情感的抒發。薄暮時分，結束一天勞動的人們，相聚一起飲酒暢談，海風習習吹拂，粼粼波光和漁家燈火，都能化為詩篇與繪畫。誠如岱江吟社成員蔡漁笙詩作〈布袋港口占〉：「打槳歸來聽落潮，半江斜月夜吹簫。天然畫稿知何處，三五漁燈虎尾寮。」

布袋的自然風華與人文詩境，陪伴著蘇憲法的童年時光。即使身在他鄉，闖蕩天涯，故鄉在他心中永遠有個特別深情的位置，布袋的海水夜色，晨光夕陽，永遠是他心靈的倚靠。他說：

> 在築海而居的嘉義縣好美里及新塭，柔和的晨光裡，海風帶著鹽分吹拂著濕地，海水的涓涓細流蝕刻出蜿蜒優美的溝渠，鳥群悠然休憩，趕海人辛勤捕魚、養魚。這是鹽分地帶獨有的地景，寧靜而純粹，雜揉著特別的情感與記憶，形塑出我回憶中最美的景致。

　　1955年七歲的蘇憲法就讀新塭國小一年級，在父執輩嚴格的管教之中他向來乖巧文靜，但小學二年級那一年，他突然莫名的叛逆了起來，不願去上學，一日逃學被父親發現，招來一陣痛打。從此，一般男孩的活潑調皮便不見於他身上。從他小學時期的照片多少可以看出他低沉鬱悶的模樣。不過，刻意收斂的外在情緒，總會在生命的另一個角落找到釋放的出口。

　　於是，生命出口如同奇蹟出現了。小學三年級的級任老師兼美術老師葉春源，將蘇憲法的蠟筆畫投稿於《小學生畫刊》，他的作品被挑選出來，刊登在1958年（民國47年）5月20日《小學生畫刊》第126期。

1958年，蘇憲法（2排右6）就讀嘉義縣布袋鎮新塭國小三年級時師生合影。

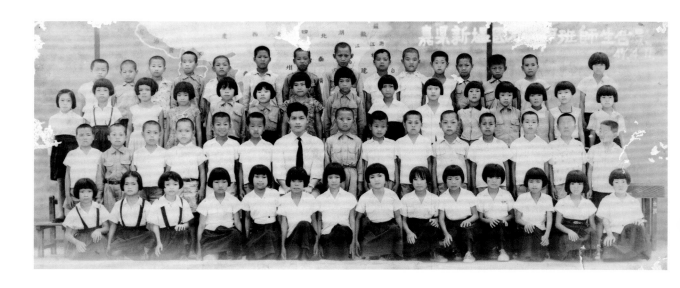

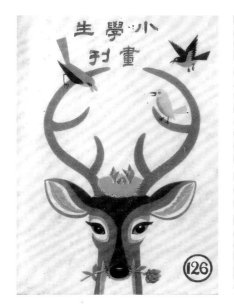

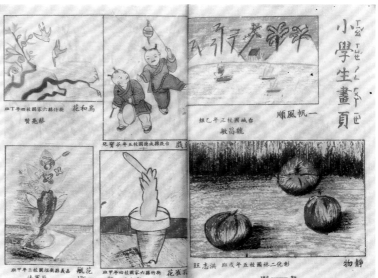

這是一份全國性的美術刊物,採半月刊方式發行,主要針對低年級的小學生所設計,內容以圖畫和短文為主,以利於觀賞與理解。該畫刊從1953年1月發行到1966年12月止,總共出版三百二十二期。

當蘇憲法得知自己課堂的圖畫被刊登在全國性的刊物,得到莫大的鼓舞。生活在嚴肅的家庭氣氛之中未能經常得到鼓勵,這項榮譽對他產生極大的安慰,同時也發掘出他繪畫的天賦。

蘇憲法當時畫了一幅靜物畫〈花瓶〉,桌面占據整畫面的三分之一,使

左上圖:《小學生畫刊》第126期封面。

右上圖:《小學生畫刊》第126期畫頁,左下方刊登蘇憲法的作品〈花瓶〉。

下圖:蘇憲法唸嘉義縣新塭國校三年級時的繪畫作品〈花瓶〉刊登在第126期《小學生畫刊》上。

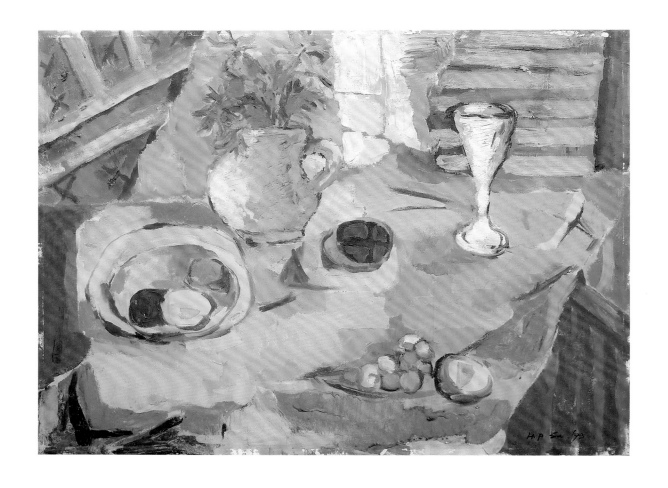

整個構圖結構穩定，桌上花瓶墊以稜角造形的布置凸顯空間感。花瓶的瓶身並沒有以黑色輪廓線來描繪，反而以飽和的紅色來表現容器的實體感，花朵和葉子像春天翩翩飛舞的彩蝶，畫面整體造形既堅實又輕盈。特別的是，桌面左側重疊的塗色表現出明暗感，花瓶左側較為淡色的筆法跟瓶身色彩產生對比，也平添了自由的表現。

〈花瓶〉（P.19下圖）這件作品，不論從造形或是色彩的創作表現來看，都已超乎同年齡的繪畫水準，而蘇憲法的家族並無美術與文藝相關的淵源，或許正是布袋的漁船海港、鹽分海風、魚塘池色、雪白鹽山、漁家燈火、濕地群鳥以及詩意盎然等，這些自然與人文的彩光，滋養了蘇憲法的視覺經驗，孕育出他色彩的敏感度與自由的造形能力。

蘇憲法，〈靜物〉，1973，油彩、畫布，53×72.5cm。

美術萌芽，山水滋潤

從二次戰爭結束直到1968年，在國民政府實施「九年國民義務教育」以前，國民小學升入初級中學，必須參加初中聯招，競爭非常激烈。蘇憲法的小學五、六年級老師洪登和，重視學生的學業發展，鼓勵升學，帶領鄉下地區的學童去報考城裡的初中。1961年蘇憲法國小畢業，考上嘉義中學初中部補校。補校的概念相當於我們今日的夜間部學校，提供一個多元的就學管道。但當時的觀念仍有就讀日間部較有優越感，而正巧當時有一規定，學業成績前三名者能夠轉到日間部就讀。原本資質聰穎的蘇憲法，利用白天不必上課的時間認真讀書，傍晚去補校上課。一年之後，以第一名的學業成績直升嘉義中學初中部日間部。

就讀初中以後，蘇憲法和二位兄長便離開布袋家鄉，前往嘉義市就學。當時寄宿於三姑媽的家中。三姑丈是公務人員，家庭經濟也不算寬裕，還願意提供一個空間讓他們兄弟三人寄宿，讓他們感懷至今。三兄弟交疊共同擠在一張木板床上的情景讓他印象深刻。蘇憲法成績一直是名列前茅，但是優異的學業成績並沒有帶給他成就感，城鄉的差距和物質的貧乏讓他感到自卑。每當下雨的時候，城裡多數的孩子穿著遮蔽全身的塑膠雨衣，來自鄉下漁村的他，則是穿簑衣、戴斗笠，來到學校在同學之中更顯得不自在，他總是躲在教室的角落默默地整理他的特殊雨具。

初中畢業，考量家中經濟，也為了擺脫窮困的處境，蘇憲法決定報考臺灣省立嘉義師範學校普師科（今國立嘉義大學教育學系），當時學制為三年且為公費，以培育小學師資為宗旨。在這三年期間，因為少了交學費的負擔與壓力，蘇憲法原本壓抑與自卑的心情逐漸舒緩，他加入合唱團，參與運動比賽，並真正開啟美術的養成教育。這段美術的養成教育從兩個方向開展，一方面接受水墨繪畫的學習，另一方面則是從書籍刊物自學西方繪畫。

上圖：
1963年，蘇憲法就讀嘉義中學初中部二年級。

下圖：
1965年，蘇憲法就讀嘉義師範高中二年級。

左圖：
1965年，蘇憲法（左
1）唸省立嘉義師範學
校時生活一景。

右圖：
1966年，蘇憲法唸省
立嘉義師範學校高二時
參加1500公尺校運時留
影。

　　臺灣省立嘉義師範學校普師科的美術老師甄溟，他是一位跟隨國民政府渡海來臺的教師，擅長水墨山水畫。蘇憲法受甄溟的水墨啟蒙，經常流連於美術教室之中，參考《芥子園畫譜》練習水墨技法。雖然學校老師只教水墨繪畫，美術教室備有石膏像以及相關書籍。瀏覽書籍畫刊的過程中，他特別喜歡馬白水的水彩作品，尤其是馬白水描繪的海景。

關鍵詞 ■ 馬白水（1909-2003）

馬白水，本名馬士香，1909 年出生於中國遼寧，私塾取號德馨，1929 年畢業於遼寧省立師專，以號為名，先後任教於遼寧、北平等地。1948 年改名為馬泉，因不習慣單名，將泉拆成二字，改名為白水。時局動亂，1948 年渡海來臺，旅行各地進行寫生，同一年在臺北中山堂舉行「馬白水旅行寫生個展」。而後因莫大元教授邀約，任教於臺灣省立師範學院藝術系（今國立臺灣師範大學美術學系）長達二十七年，1975 年退休旅居美國，2003 年逝世於佛羅里達州。

1956年，馬白水於臺北中山堂舉辦水彩畫展留影。

馬白水編著《水彩畫法圖解》封面。

創作特色以深厚的水墨根基和西方的藝術思維將彩墨與水彩的技法融合。他將中國傳統水墨虛實對應、三遠法等繪畫理論轉化為西方風景水彩畫。以中西古今融會貫通為創作理念，他將自身創作歷程分三個時期：描寫自然、表現自然、創造自然，這三個歷程亦是描寫形象、表現個性、創造思想。其教學與創作思維對臺灣水彩畫教學與推廣影響深遠。

1965年，蘇憲法攝於嘉義師範學校高一美術教室。

1966年，蘇憲法（左）唸省立嘉義師範學校高二時與國畫習作合影。

這個視覺意象似乎連結起他幼時布袋海邊生活的記憶，以及小學三年級被發掘的繪畫天賦。於是，他去買炭筆開始自己練習石膏像素描，練習了一段時間之後，替同學畫肖像。他也買水彩顏料，看著畫刊之中的作品進行臨摹。

完成三年的師資培育，蘇憲法被分發至臺南安南區土城國小服務，租屋在學校附近的糖廠宿舍，展開三年的教學生涯。這個時期的蘇憲法已經是能文能武的青年，性格開朗揮別過去曾有的壓抑，積極參與學校的公共事務。在一次學校合作社業務所舉辦的旅行活動之中，他認識了臺南市喜樹國小教師黃杏森，兩人情意相投，展開交往。在這同時，初中階段跟他一樣學業成績優異的同學們考上嘉義高中正邁進大學之門，這也影響已經進入教育職場的蘇憲法，萌生想要繼續就讀大學的嚮往。

上圖：1966年，蘇憲法（背影者）唸省立嘉義師範學校時替同學畫像速寫。

下圖：1966年，蘇憲法（左）畫同學素描並合影於嘉義師範學校。

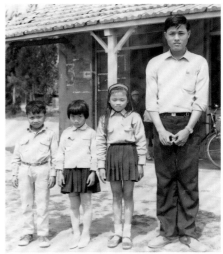

左上圖： 1967年，蘇憲法（右3）與同學於嘉義師範學校畢業旅行。

右上圖： 1968年，蘇憲法擔任臺南市土城國小二年級導師時與學生合影。

下圖： 蘇憲法，〈澎湖秋意〉，1992，水彩、紙，52×76cm。

1968年，蘇憲法（左）與黃杏森（戴頭巾者）結識於旅行途中。

於是，白天教書，晚上補習。從他的租屋處到臺南火車站附近的補習班距離約十四公里，搭客運到市中心五十分鐘，還需行走三十分鐘的路程才能抵達補習班。他為了省錢，捨棄搭客運而改採腳踏車來回，經費考量，也只補習數學，至於英文和其他科目都靠自修苦讀。國小教學服務三年，他沒有提筆作畫，全心專注準備大學聯考。補習結束的時間已是晚上9點多，他踩著腳踏車，黑夜冷風吹來，特別冷冽，而沿途兩旁的甘蔗園傳來颯颯作響的聲音，讓人心驚膽顫。這段披星戴月的日子督促著他一定要進入大學的窄門。

這時的蘇憲法尚未立志要成為一名畫家，但他只想要學習美術，並以國立臺灣師範大學美術學系為目標。任憑臺南府城滿街滿巷的鳳凰花，嬌豔火紅的魅惑，都攔不住蘇憲法北上學習美術的滾燙心情。

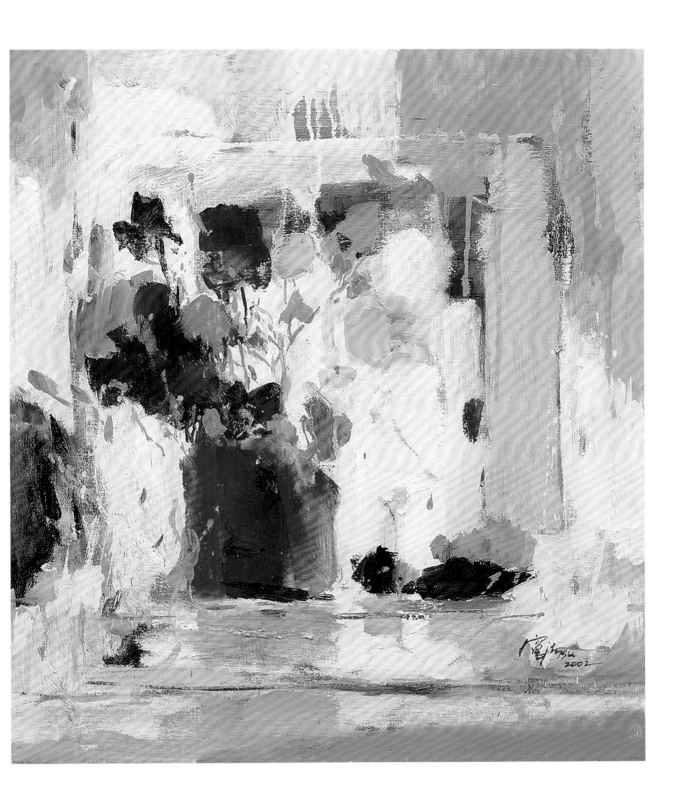

蘇憲法，〈紅的聯想〉，2002，油彩、畫布，53×45.5cm。

揚帆啟程 2.
航向藝術
新視界

戰後臺灣經歷了一場人口遷徙的巨浪，大陸民族與海洋民族的相遇，語言的隔閡與生活型態的差異擠壓在小小的空間，在衝突與融合的過程，開創出枝茂葉榮、多層複瓣的文化新氣象。

戒嚴時期，威權體制與白色恐怖造成社會封閉，人民噤若寒蟬，然而，卻有年輕畫家組成「五月畫會」與「東方畫會」，他們對美術養成教育和中西傳統繪畫進行反思。這一場現代繪畫運動的量能與成果，影響了臺灣水墨繪畫與西方媒材創作的趨向。

1970 年，蘇憲法考取國立臺灣師範大學美術學系，這座臺灣戰後的美術最高學府，初期匯聚了本土畫家與渡臺畫家，綜合中西媒材與繪畫理論的教學，成為當時莘莘學子嚮往的最高藝術學府。在這同時，「五月畫會」與「東方畫會」跳脫學院框架的創作思維也在學院體制內部激起漣漪。蘇憲法便是在戰後臺灣文化衝突與融合的過程以後產生的美術沃土展開他專業畫家的旅程。

1974年，蘇憲法唸臺師大美術系畢業的學士照。

從南而北，追逐夢想

　　在蘇憲法分發到臺南安南區土城國小教學的第三年，白天教學、晚上舟車勞頓趕著補習，原本就清瘦的他體力不堪負荷，而且面臨大學聯考的壓力，導致精神衰弱需要生理的調適。於是只好向校方請假，讓自己身體的緊繃稍加緩和，但仍不忘奮發苦讀。蘇憲法抱著破釜沉舟的決心，國小教師服務期滿便辭去教職，北上參加大學聯考。

　　他的第一志願是美術最高學府國立臺灣師範大學美術學系（簡稱臺師大美術系），除了學科考試，還必須經歷三天的術科考試。然而，在準備大學聯考的三年，他一邊教書一邊補習，無暇練習繪畫。多數的人若太久未從事某項活動，難免會對此活動感到生疏與退步。這種狀況卻沒有發生在蘇憲法的身上，他三年未提筆作畫，他卻不曾對繪畫感到生疏，充滿自信迎向術科考試。這個自信應該來自於他的天賦，以及嘉義師範學校普師科時期水墨養成的教育與素描、水彩的自習。

　　三天的術科考試，素描、水墨、書法、水彩，他自信從容以對，每

蘇憲法，〈人體〉，1996，
水彩、紙，55×76cm。

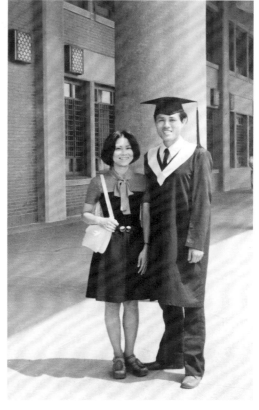

一項都難不倒他。反倒是同來應考的同學讓他感覺緊張，眼看這些同學穿著時髦，行走時寬鬆喇叭褲搖曳生風，頭頂著波希米亞式的長髮，他反觀自己來自偏鄉漁村穿著樸素土氣，跟他們比較起來有一種相形見絀之感。這樣的感受往往是物質生活缺乏的環境所帶來的不安全感，但也因為這樣的不安全感，激發出更為強烈的奮發上進的動力。

三年前認識同為國小教師的黃杏森，兩人情投意合，但他們的戀情卻不被女方家庭看好與支持。由於當時的社會氛圍認為男性從事國小教職不成氣候，黃杏森父母愛女心切，反對他們往來。然而，這道阻力反而成為蘇憲法發憤圖強的動力，他夙夜匪懈勤學苦讀，1970年蘇憲法為了教職生涯更上層樓，如願以償地考上臺師大美術系。這時，他尚未出現成為專業畫家的志向，況且，當時師範體系的美術學系以培養中等學校教育師資為主要目標，對於創作的概念還處在懵懵懂懂，直到進入臺

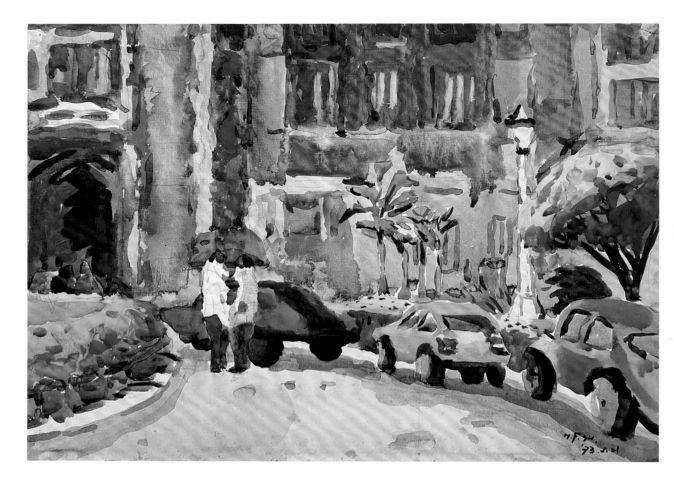

蘇憲法，〈師大門口〉，
1973，水彩、紙，
38×52cm。

師大美術系以後經過師長的啟迪與自己優異的表現，他才逐漸開展專業畫家的意識。這份專業的覺醒，也幫助他克服愛情受阻的挫折。

事實上，蘇憲法進入臺師大的時間在1970年，學校剛剛升格為國立大學的第三年，升格以前的美術系變革與歷史，本身就是臺灣美術史的精彩篇章。它的改制演變的脈絡，既是臺灣戰後美術最高學府的蛻變歷程，也對蘇憲法學院時期的美術生涯造成重要的影響。

國立臺灣師範大學的前身，最初是1922年（大正十一年）成立的臺灣總督府高等學校（簡稱臺北高校），設有七年制高等學校，尋常科四年提供給小學畢業的資格可以銜接，高等科三年則是報考大學以前的預備科。設立初期借用臺北第一中學校舍（今臺北市立建國高級中學），待到1926年（昭和一年）校舍竣工才移到古亭町（現今校址）。當時，

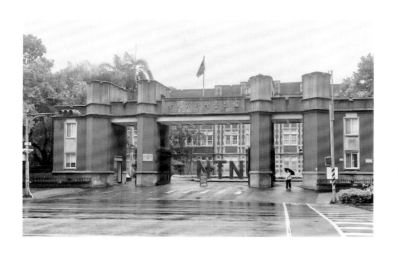

2023年，臺師大校門一景。圖片來源：王庭玫攝影提供。

它是臺北帝國大學預科以外升大學的唯一管道，因此入學競爭相當激烈。戰後1945年，國民政府將臺灣總督府高等學校改制為臺灣省立臺北高級中學，與當時高級中學無異，等到1949年臺北高級中學末代生畢業後隨即廢校。在臺北高級中學廢校之前，1946年教育廳為培育中等師資，設置臺灣省立師範學院，並與臺北高級中學共用校舍。臺灣省立師範學院成立初期設有美勞圖畫專修科，1948年增設藝術學系，同時美勞圖畫專修科停招。1955年改制為臺灣省立師範大學。直至1967年，臺灣省立師範學院升格為國立臺灣師範大學，藝術系亦正式更名為美術學系。

在臺灣總督府高等學校時期，日籍畫家鹽月桃甫（1886-1954）來校教授繪畫，帶來一股有別於殖民官僚作風的自由氣息。謝里法的《日據時代臺灣美術運動史》一書曾經提到許武勇就讀臺灣總督府高等學校時期對於鹽月桃甫的描述：

我第一次看到鹽月當然是進入臺北高等學校尋常科一年及美術科的第一小時，當時他穿甚漂亮的西裝，頭上戴土耳其帽……他的西服不是日本人愛用的黑色系統，而是有明顯粗條紋的紅褐色與領帶同色系統。從服飾看來全然沒有日本人的感覺。我們新生根本不相信他是老師。當時臺灣的學校老師從國民學校至大學全部要穿官服，其樣式與日本軍人將校制服一樣……以後的七年沒看過他穿官服。從簡單的服裝問題可看出他反對殖民地官僚作風，大大提倡自由主義思想，反對強制。他在教室裡公然說反對學生穿著學校制服。他說各人穿各色服裝才美麗自然。他甚至反對高山族的皇民化運動被強制穿日本和服之事，他說高山族在自然的山野裡創造優美的藝術品，編織美麗的山地服裝，在綠色山野裡

他們原來服裝是如何的美麗，只有看過的人才可以體會。

　　從許武勇的親身經歷，我們可以得知，日治時期學校在高壓統治的氛圍下，鹽月桃甫帶來的這種擺脫制式規範的行事風格，以及推崇觀察自然的審美意識，著實為臺灣學子帶來一股清新自由的氣息。除此之外，鹽月桃甫的教學方法如同他的自由派作風，許勇武也曾描述：

> 鹽月的教學方法甚為奇特。美術課程從素描開始進入水彩、油畫。但從頭到尾的不教如何畫的技法問題，他大概想讓各人發明自己的技法，所以只看學生的作品並加以批評而已。他時常說不要用手畫，而用頭腦畫。他強調個人的作品須有個性及創造性，且主張自由思考的重要性。高學年時教構圖色彩與人類心理關係、美術與心理哲學，並以彩色複製品解說西洋現代畫派，例如：印象派、野獸派、超現實派、未來派、天真派、立體派。

戰後，這位率性自然的美術老師離開臺灣回到他的家鄉。但是，從1921年到1946年他在臺任教的二十五年光陰，他推崇創意的教學理念兼顧美術思潮的引導，為臺師大美術學系的學風與苗壯奠定第一塊厚實的基石。

大師聚集，星空閃耀

西方有一句諺語：「羅馬不是一天造成的」。這句話可以用來形容任何成功的事物都不是一蹴可幾，而是需要經過努力與累積才能有所成就。而這句諺語正足以用來說明臺灣省立師範學院藝術系成為戰後臺灣的美術最高學府之緣由。1948年省立師範學院設置藝術系之初，師資陣容堅強，首屈一指的本土畫家與渡臺畫家齊聚一堂。根據蕭瓊瑞的《五月與東方》一書，藝術系第1屆時期，教師有本土西畫畫家廖繼春、陳慧坤，東洋畫畫家（膠彩畫）林玉山；渡臺水墨畫家黃君璧、溥儒、金勤伯；西畫畫家莫大元、馬白水、袁樞真、孫多慈、朱德群，以及版畫家黃榮燦等。

當時藝術系的教育目標為：（一）培養中等學校美術教育師

1956年，臺灣省立師範大學藝術系師生合影。前排：廖繼春（左2）、孫多慈（左3）、袁樞真（左4）、盧君質（左5）、黃君璧（左7）、陳慧坤（右5）、莫大元（右6）；中排：馬白水（左5）、林玉山（左7）等。

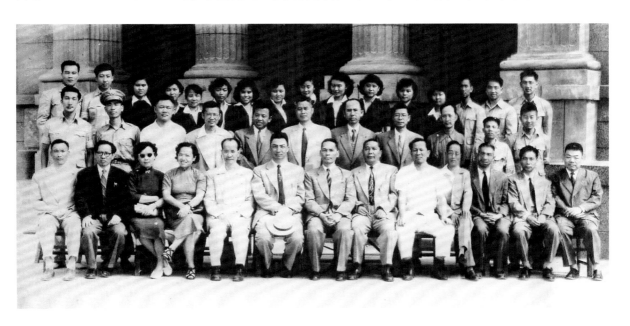

資。（二）培養研究美術教育學術人才。（三）培養美術創作人才。從師資的結構來看，藝術系東西方繪畫師資兼具，足以因應中等學校美術教育師資培育的目標。然而，藝術系並未分組，學生無法依照自己的興趣學習，除了共同學科，他們都必須同時學習水墨繪畫和西方繪畫，這樣的教學方向雖符合美術教師的育成，但這樣的課程安排，對於培養美術創作人才的目標，顯得薄弱。此外，當時也有不少非美術興趣的學生因「藝術」二字誤會而進入藝術系就讀。謝里法在《我所看到的上一代》一書說到，系上負責教「用器畫」的莫大元處罰未交作業的白景瑞的故事。白景瑞雖然懷有戲劇才華卻因為無法完成美術相關課業而不得畢業。日後白景瑞電影事業有成，在文化學院兼課與莫大元相遇，兩人互相問候憶起往事，學生對老師並無怨言。

藝術系的這段插曲，確實顯示當時藝術系無法提供學子適性學習的事實。適性學習的渴望也反應在致力於從事美術創作的學生身上，他們對於「到師大來，不要當個藝術家，而是要成為一個好的美術老師。」

2010年，蘇憲法（中）與廖修平（左2）等人參訪莊喆（左3）紐約畫室。

左上圖：
2010年，蘇憲法（右）
與畫家劉國松合影。

右上圖：
1957年5月10日，在臺北
中山堂舉辦第1屆「五月
畫展」。右起：郭豫倫、
郭東榮、陳景容、李芳
枝、鄭瓊娟、劉國松。

2008年，蘇憲法（左
4）參觀北美館林欽賢
（左2）個展時與李登輝
前總統（左3）、謝小韞
館長（右3）、陳景容教
授（右4）等合影。

這類的說法感到不以為然。同樣是畢業於臺師大藝術系的莊喆，在〈五月畫會之興起及其社會背景〉一文，也曾批判學生無法適性學習的教學結構。於是，藝術系學生的矛盾衝突激發了「五月畫會」的成立，畫會初始成員由第1和第2屆藝術系畢業生組成：郭東榮、郭豫倫、劉國松、鄭瓊娟、李芳枝、陳景容。他們追求創造精神，不願接受一成不變的規範和限制，並以實際作品來證明藝術系學生的創作能力。他們基於這樣的理念於1957年5月10日在臺北中山堂舉辦第1屆「五月畫展」。

　　「五月畫會」籌備之時，即獲得系上老師廖繼春、孫多慈的支持與鼓勵。廖繼春1920年代留學日本，就讀日本東京美術學校師範科，創作初期強調造形與空間的畫面結構，之後融合野獸主義的強烈的色彩與粗獷的筆觸，在自我的創作自主意識之中表現個人自由色彩的揮灑。另一位老師孫多慈為人寬容，樂意照顧年輕人提攜晚輩，於1962年加入「五月畫會」並參與展出。這個畫會追求創造精神，恰恰與同校前輩老師鹽月桃甫的美術教育理念不謀而合。固然這個時期臺師大藝術系偏重於美術教育人才的培養，引起創作型學生的反感，但就整體師資的陣容來說，西畫的部分有本土畫家以及渡臺畫家，也就匯集了兩種不同文化背景養成的繪畫語言。水墨繪畫由渡臺水墨畫家將中國傳統繪畫的技法保存與傳承。林玉山則在中國傳統水墨的基底融合日本膠彩繪畫，不拘泥於媒材，強調作品的藝術性及時代意義。臺師大藝術系當時的師資陣容堪稱國內一時之選。

　　第1屆「五月畫展」展出的同一年，「東方畫展」隨後跟進。「東方畫會」成員主要是省立臺北師範學校（今國立臺北教育大學）藝術師範科學生以及軍旅畫家所組成，由於當時體制內的學習環境無法滿足他們對美術的熱切追求，因此積極尋求校外的學習管道。他們在渡臺西畫

1960年，藝術系三劍客陳銀輝（右）、郭東榮（中）、沈國仁（左）就讀臺師大時期的合影。

家李仲生臺北安東街畫室學習，受到李氏新穎教學的啟迪，從而認識接觸到國外美術思潮。「東方畫會」吸收西方現代藝術理論，同時強調東方精神表現，為了展現他們對現代繪畫的熱忱，遂於1957年11月在臺北市衡陽路新生報新聞大樓舉行第1屆「東方畫展」。

臺灣戒嚴時期的初期，政治氛圍保守封閉，「五月畫會」與「東方畫會」這些年輕畫家批判美術教育體制，對於傳統繪畫的質疑，他們所掀起的現代繪畫的美術運動，為戰後臺灣沉悶的藝壇注入一股新鮮的空氣。同時，他們也豐富了繪畫趨向的類型，無論是東方的水墨繪畫或是西方媒材的創作，無論是寫實或是抽象，都在創作力的驅使之中呈現出東西交融與古今共榮的美術量能。這些量能不但累積臺灣藝壇的實力，同時提供體制內的學子省思個人的創作思維。1950年代曾經就讀臺師大藝術系的陳銀輝，在其創作自述中便認為：

> 學院的訓練絕不是刻板的累積，對我而言乃是受用不盡的資產。因此我不可能揚棄既有的訓練與成果，冒然地全盤投入新的潮流。但我可以做熔舊鑄新的演變發展。在平實的基面上站穩腳跟以後，即開始向現代化的潮流吸收營養，以求創新突破。

陳銀輝的敍述不同於批判師範體制的聲浪，他反而受惠於臺師大藝術系中西繪畫教師兼備的基礎訓練，從東西貫通的繪畫技法與觀念，進而發展出個人獨特的繪畫風格。這種從穩健中力求創新的精神，也代表臺師大美術系固守學院繪畫基礎的傳承而孕育出堅實的創造續航力。

融會中西，嶄露頭角

學院體制規範的防波堤或許可以阻擋洶湧浪潮的直接衝擊，但

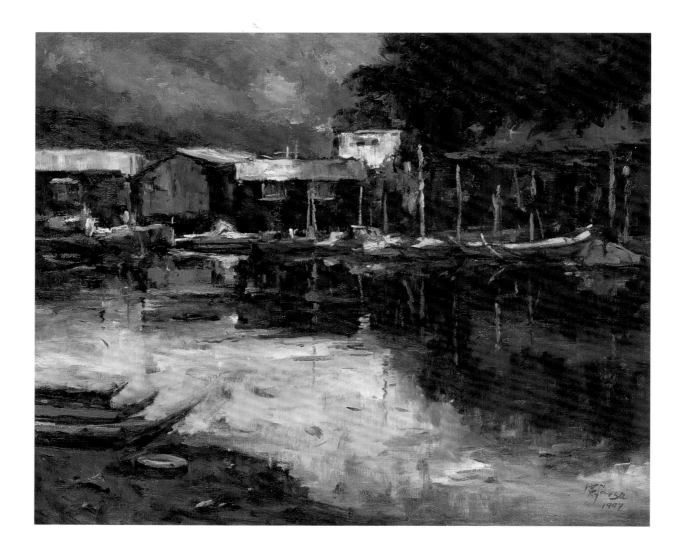

蘇憲法，〈泊〉，2004，
水彩、紙，52×76cm。

無法阻擋撞擊以後的浪花與水氣散播到防波堤裡面。猶如海島土地接受
每一道海浪的拍打，撞擊既會造成地形的變化，也會吸納海潮所帶來的
異質元素，無論是侵襲或累積，它們都會形成多采多姿的海岸景觀。

　　從1970年到1974年，蘇憲法就讀臺師大美術學系期間，該系尚未分
組，1975年才實施大三以後分組，分成國畫組、西畫組與設計組三組，
進行分組專業教學。因此，蘇憲法這個時期的美術養成是水墨和西畫雙
軌並進。大學四年期間，他非常幸運親眼見識到前輩大師的藝術風華，
包括：黃君璧、廖繼春、林玉山、李石樵、陳慧坤、馬白水、袁樞真；
藝術系畢業的第一代校友教師：陳銀輝、劉文煒、李焜培；以及海外學
成返臺的校友教師：郭軔、徐寶琳、廖修平。

　　大學一年級，基礎學科和術科並重，基礎術科有鉛筆素描、工筆
素描、水彩、寫生、靜物畫等課程。雖然課業繁重，但相較於他之前
白天教書、晚上補習的辛苦，他反而感覺充實。尤其是在師範教育公
費制度的保障之下，少了沉重的經濟壓力，學習的心境也較為輕鬆，

左頁下圖：
蘇憲法，〈關渡映畫〉，
1997，油彩、畫布，
72.5×91cm。

更能夠專注在術科的訓練。大一的時候，蘇憲法以不透明水彩（gouache）繪製4開，題為〈池畔倒影〉的作品參加系展的徵選，這件作品獲得了佳作的成績。這一次的鼓勵，使他本來僅為了尋求將來穩定教職的意念萌生出想當畫家的意識。

固然蘇憲法在小學三年級的時候曾被意外發掘繪畫天分，但當時的生活條件並沒有讓他想要朝向藝術創作的念頭。即使在嘉義師範普師科時期已經開始接受繪畫的訓練，他仍然以教師的職能為目標。直到進入臺師大美術系以後，除了美術教育

上圖：
2008年，蘇憲法（前排左3）、李焜培老師（前排左4）與臺灣國際水彩畫畫友合影。

左下圖：
1974年6月，蘇憲法臺師大畢業時的合照。後排右起：曾曬淑、江隆芳、廖修平、蘇憲法、林玉山、賀金泰等合影。

右下圖：
1970年，蘇憲法（右4）於臺師大美術系一年級素描課。

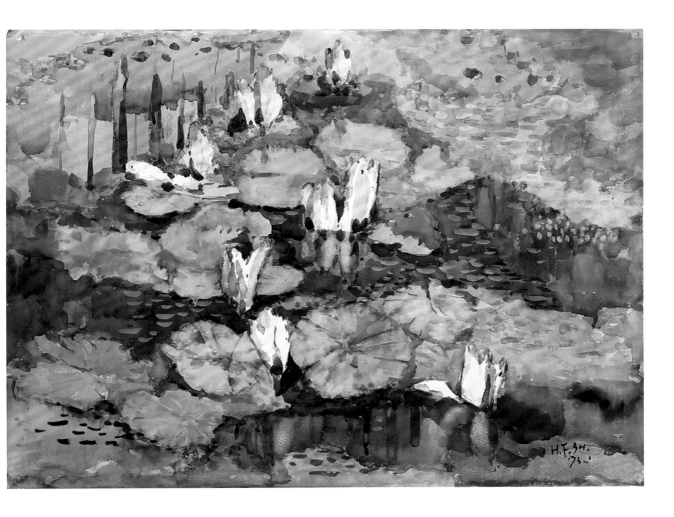

師資的養成，在經歷了大師們的洗禮之後，他才逐漸開展成為美術創作者的意識。大一獲得鼓勵以後信心倍增，大二再以一幅對開水彩〈睡蓮〉得到系展的第二名，從此，他決定從中西雙軌並進的學習轉向投入西方媒材，專攻油畫。

這個轉折，我們可以從他幼年時刊登在《小學生畫刊》的作品看出端倪。小學時期〈花瓶〉（P.19下圖）這件作品顯現出他的色彩敏感度，爾後在嘉義師範普

上圖：蘇憲法，〈睡蓮〉，1973，水彩、紙，52×76cm。
此作品為美術系展水彩第二名。

下圖：1971年，蘇憲法就讀臺師大一年級於美術系所長廊個展。

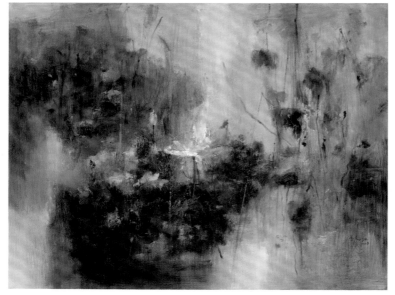

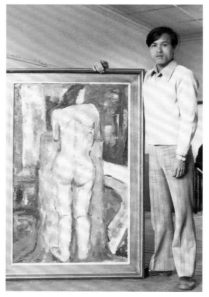

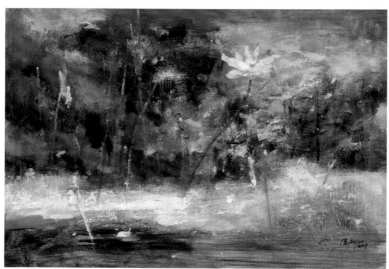

師科時期，視覺感受偏愛馬白水豐富色系的水彩作品，到了大一時期以不透明水彩作品〈池畔倒影〉獲得不錯的成績，從這樣的脈絡看來，確實是勾勒出他先天質性傾向於色彩的輪廓。再者，從媒材的角度，我們也能夠了解他專攻油畫的選擇。大學新鮮人階段即以不透明水彩作品〈池畔倒影〉獲得好評，不透明水彩這項顏料與透明水彩不同，它具有濃度較高的色粉或較多的添加物，顏色飽和能夠提高遮蓋力，顏料流動性沒有透明水彩高，從而可以產生出類似油畫的效果。因此，我們不難理解，蘇憲法在水彩作品〈睡蓮〉得到佳績之後，便決定要專攻需要更複雜顏色處理的油畫。

左上圖：
蘇憲法，〈秋聲荷影〉，
2018，油彩、畫布，
80×116.5cm。

右上圖：
1972年，蘇憲法與作品
〈人體〉合影。

左下圖：
蘇憲法，〈初夏春見〉，
2019，油彩、畫布，
65×91cm。

右下圖：
1971年，蘇憲法留影於臺師
大美術系系館「美二雙人展」
展場。

蘇憲法大學時期的求學成績都是名列前茅,足見他是一個資質聰穎、自律性高且喜歡挑戰難度的學生。大二決心專攻油畫之後,大三隨即交出亮麗的成績,在系展之中獲得油畫項目的第三名,但他卻因自己沒有得到第一名而感覺挫折。在他一番自我砥礪後,隔一年即以〈白色靜物〉參加國立國父紀念館主辦的第1屆「全國青年書畫競賽」(今中山青年藝術獎),獲得大專美術科系組油畫第一名。

〈白色靜物〉這件作品帶有野獸主義的色彩布置,以色彩作為造形的創造元素,大面積色塊化約空間呈現出立體主義二維觀點,局部鮮豔飽和的色彩表現物質實體,而不只是造形的外表,畫面整體色調冷暖和諧帶來視覺的愉悅感。從這件融合具象與抽象思維的作品,我們可以看見,戰後臺灣美術是以日治時期前輩畫家的寫實繪畫作為基礎,從而融

蘇憲法,〈白色靜物〉,
1973,油彩、畫布,
80×116.5cm。
此作品為全國青年書畫競賽油畫第一名。

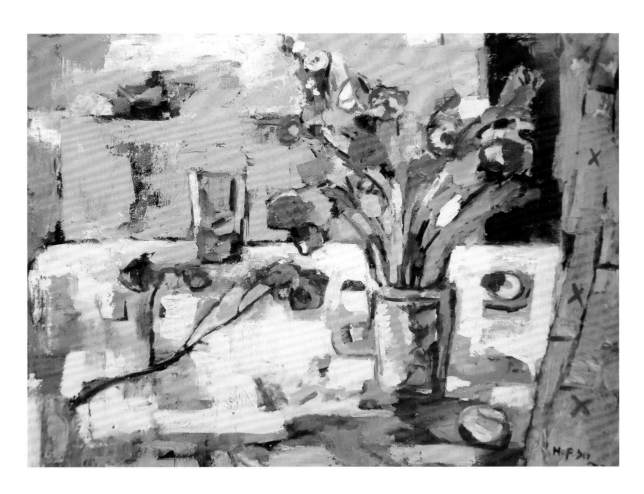

入1950年代抽象繪畫的發展軌跡。

　　這一次的榮譽更加確立了蘇憲法油畫創作的志向。身處在戰後臺灣美術兼容並蓄的多元潮流中，他充實學院繪畫傳統的實力，吸納世界美術思潮的視野。大四的畢業展，他再度交出亮麗的成績，以兩張100號畫布組成的作品〈捕魚樂〉榮獲首獎，並獲美術系典藏。這件作品被懸掛於當時位在校本部通往美術系入口處的牆面，時間長達近十年之久。

　　〈捕魚樂〉這件作品，明顯表現出立體主義的特色。畫面中人體的形象以圓柱和曲線來構成，這樣的人體表現出接近於畢卡索（Pablo Picasso, 1881-1973）

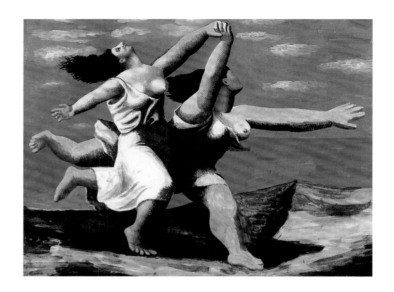

1920至1930年代的人體造形，例如：1922年的〈海邊奔跑的兩個女人〉、1931年的〈黃頭髮的女人〉、〈紅色扶手椅〉、〈海灘上的人〉、1932年的〈鏡子〉、〈坐在紅色扶手椅上的女人〉、〈瑪麗·德雷莎肖像〉、〈夢〉等。

畫作中的漁網用色塊簡化，並在邊緣處描繪網線作為暗示。平塗的色塊冷暖交錯，如同人物畫面的布局，顯示一種秩序的平衡感。背景中，狀似山丘的色塊像是暗示陸地山川，前景又有白色魚兒和藍色條狀生物漫遊，彷彿是在海底，增加畫面的韻律感，整體感覺猶如夢境，帶有超現實主義的趣味。

臺師大四年專業扎實的訓練及屢屢獲獎的鼓舞，蘇憲法逐漸嶄露頭角，他建立日益堅定的自信，敞開胸懷迎向下一個階段的人生挑戰。

3.

理想與現實之間的
擺盪與抉擇

蘇憲法，
〈黃與綠之間〉（局部），
1998，油彩、畫布，
80×65cm。

戰後的臺灣社會尚未從日本殖民的創傷療癒復原，卻又馬上無可奈何地承受高壓的戒嚴體制。僵化的反共文藝以及美援的崇洋風潮，這些強勢的力量，幾乎讓島嶼的子民扭曲自我，甚至忘記自己腳踏土地的真實。正如同柏拉圖（Plato, 427-347 B.C.）的洞穴寓言，手腳被鎖鏈綑綁的囚徒，他們只能看見被刻意操弄的影像，卻無法看見真實的自然。

臺灣社會彷彿陷入迷航，對於未來的不確定。有人開始反省，從漂浮的反共復國口號回到具體養育我們的鄉土，但也有人選擇移居他鄉，這兩種不同方向的思維非但影響臺灣社會，亦影響年輕學子對於未來的想像。

1974 年，蘇憲法從臺師大美術學系畢業邁向新的人生旅程，當時他也曾經受到留美熱潮的影響，懷抱著想像，嚮往到異鄉。在這同時，他也剛剛建立自己的家庭，必須承擔家計，於是在現實和理想之間擺盪，終究他選擇朝向專業畫家的角色認同，繼續美術創作探索的旅程。

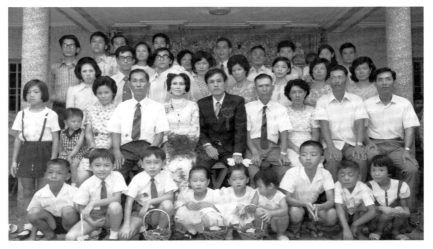

1974年7月，蘇憲法與黃杏森女士（第二排中）結婚的家族合照。

夢想未來，嚮往美國

　　對於海港漁村的人來說，揚帆出航是為了滿載而歸，他們勇敢面對詭譎多變的海洋與變幻莫測的氣象，即使船隻顛簸搖晃，但一想到漁獲滿艙的富足，他們依然堅定地掌握舵輪勇往前行。來自嘉義布袋漁港的蘇憲法，雖未曾有過出海捕魚的經驗，卻在漁村耳濡目染之中也造就一番向外探索的膽量。大二開始，他便積極準備托福考試，期待留學美國追求更高的知識學位而能衣錦榮歸。這份向外航行的企圖心除了源自漁村子弟的天性，還來自於時代環境的催化。

　　1950年韓戰爆發，美國基於戰略考量，重新審視對臺政策，開始給予臺灣鉅額經濟援助與軍事援助。冷戰時期，美國為了建構自由世界

蘇憲法，〈港都夜曲〉，1996，油彩、畫布，50×65cm。

的影響力，積極向海外推銷美國文化，用以宣揚美國政治與文化比共產制度優越。隨後在1953年設立美國新聞總署（United States Information Agency），並在海外廣設分支機構「美國新聞處」（簡稱「美新處」），作為傳播基地。根據學者陳建忠的〈「美新處」（USIS）與臺灣文學史重寫：以美援文藝體制下的臺、港雜誌出版為考察中心〉一文中指出，美國在中華民國的臺北、臺中、高雄、臺南、嘉義和屏東六個城市設有美國新聞處，所有宣傳工作則由臺北的美新處統籌指揮。

美新處在臺文化宣傳的成果，陳建忠引用作家隱地的文章〈一條名叫時光的河：屬於我們的年代（1960-1969）〉其中對於1960年代崇美景象的描繪：

> 那時候對外資訊閉塞。外文系的學生，或靠電臺自修外文的青年，能進南海路五十四號「美新處」看看原文書，就是最洋派的人物。《今日美國》之後的《今日世界》，是人人都讀的雜誌，讀久了，腦子裡裝滿了美國，那年頭，有誰能到美國，可是天大的事，光到松山機場送，經常親朋好友三、五十人，圍住一個要去美國的年輕人，幾乎是集體叮嚀，弄到後來，淚灑機場，彷彿天人永隔。再說喝過洋墨水從美國回來的人立刻身價百倍，連寫文章，如果文末註有寄自紐約、華盛頓或舊金山……這篇稿件被

選用發表的機率，也多了百分之五十。

再者，自1953-1970年臺北的美新處發行一份英文教育性質的《學生英文雜誌》（*Student Review*）免費分發給臺灣各大專院校，長期透過英文教育與廣播等途徑，使用英語成為一種優越感，更加激勵臺人留學美國的志向。《文訊》雜誌2000年2月專題「鄉愁的方位——從留學生文學到移民文學」，作家喻麗清在〈由流亡到生根，從漂泊到回歸〉文中提及：

> 如果留學才造就出所謂的「留學生文學」，那麼我們必須感謝60年代的留學潮。那時候的留學風氣之盛，要是在大專聯考命題中出個題目「我的志願」，我敢擔保十有八九都說要「出國」的，留學或許只是手段而已，那時候的大學生們也許不知道總統府在哪裡，但一定知道「美國新聞處」的所在，也許並不清楚蔣中正如何能一再連任總統，可是在美國大使館管簽證的是誰，如何申請學校，借保證金，照X光檢查砂眼，護照之外還得有張「良民證」才出得了國的事卻都一清二楚。

這種崇尚美國的風潮幾乎成了全民運動，1960、1970年代臺灣社會還流行一句順口溜：「來來來，來臺大；去去去，去美國」。即使當時的「留學生文學」經常出現「失根」（uprooted）、「遷移」（migration）、「離散」（diaspora）等無奈困頓的語彙，許多人仍懷抱著美國夢，將美國視為現代的象徵，留學美國即是進入現代化的生活。臺大外文系教授齊邦媛於1986年11月1日《中國時報・人間副刊》發表〈留學「生」文學——由非常心到平常心〉，指出這種留美風潮的自我矛盾：

> 許多年來，在臺灣一般讀者印象中的留學生文學仍只是一九六〇年代一些抒寫留美學生在求學、打工、戀愛、婚姻中個人苦悶徬徨經驗的浪漫寫實小說。那時的作者不自覺地露出雙重矛盾的心態：他們對自己在國外的困境固然感到苦悶，但對留在家鄉

的人卻潛存著一種微妙的優越感。他們記憶中的臺灣是物質貧乏落後的地方。那些省吃儉用、「逼」他們出國的父母所持的是虛誇的「望子成龍」傳統價值觀，加上新興「崇洋」心態，常是他們「批判」的對象。

在那個生活貧困物質缺乏的年代，加上大量的美國文化的宣傳，自然引發年輕人嚮往美國的掏金夢想。然而臺灣社會在1970年代面臨一連串的政治外交和經濟緊縮的打擊之時，留學美國變成移民美國的風氣興盛了起來，帶起這樣風氣的人竟是當時的黨政官員和知名人士。根據1977年10月《新聞天地》雜誌由汪荷民撰寫的評論〈中央日報的結婚廣告〉指出，在《中央日報》第一版結婚啟事中，經常刊登黨政官員、民意代表的子女在美國舉行婚禮的訊息，他們樂於宣示子女成為美國公民，同時展現他們的特權，畢竟當時人民出國的限制與控管嚴格。臺師大前身臺灣總督府臺北高等學校校友王育德認為，這是一種牆頭草式的投機心態，而移民風氣在不知不覺中也傳染給臺灣社會一般民眾。

扛起家計，甜蜜負擔

蘇憲法決定專攻油畫的初期曾受郭軔的影響。郭軔這位曾經留學西班牙在皇家繪畫學院深造的教授經常告訴學生：「油畫一定要畫開，油要多，調出很多顏色」。這句話日後不但影響蘇憲法對於油料色彩的鑽研琢磨，也影響他面對現實變化的心境轉折。油彩的調和，從單調到豐富，從生疏和熟稔，猶如真實人生的寫照，機運和曲折的相融，理想和現實的妥協，次第暈染出生活的形貌，層層堆疊勾勒出生命的樂章。

在臺師大美術學系四年的養成，經過師長的指導與自身的努力，蘇憲法以優異的表現得到學術科總成績第二名，因此可以自行選擇分發學校擔任教師。臺北為首善之都，北市的學校向來都是師範大學畢業分發的優先選擇。蘇憲法循著這個常理選擇在臺北市從事教職，同時也便

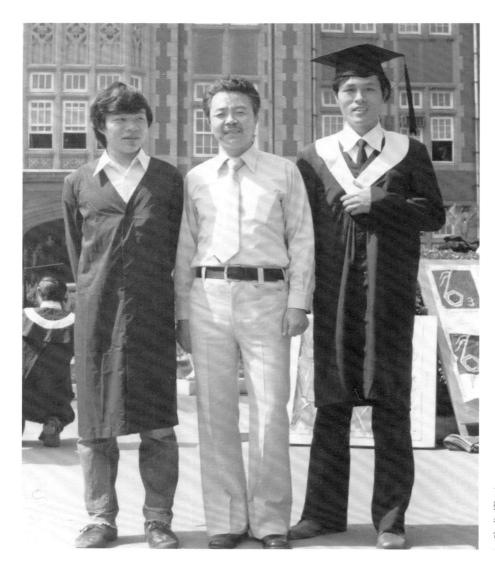

1974年6月，蘇憲法（右）
臺師大畢業時在校園與郭軔
老師（中）、潘偉光（左）
合影。

於他出國留學的準備。1974年他分發至臺北市立大直國中，這一年，他
以一幅〈靜物〉油畫作品參加第28屆「臺灣省全省美術展覽會」（簡
稱「省展」），獲得第三名。

　　省展成立於1946年，是臺灣戰後首設的官辦展覽，其形式延續日治
時期的官辦展覽「臺展」（1927-1936）和「府展」（1938-1943），這個
官辦展覽的制度源自於17世紀下半的法國並延續盛行到19世紀尾聲，爾
後也影響了近代全世界的展覽體制。官辦展覽悠遠的歷史形塑出它的權
威與聲望，雖然這個體制也曾因為主流審美的偏狹，以及政治權力的滲

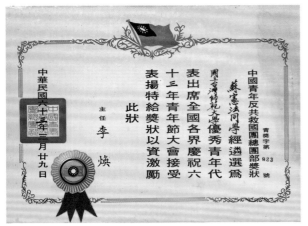

左上圖：1974年，蘇憲法（右）當選全國大專優秀青年時的合影。

左下圖：1974年，蘇憲法獲得臺師大遴選為優秀青年代表，出席慶祝63年度青年節大會接受表揚的獎狀。

右上圖：蘇憲法，〈靜物〉，1973，油彩、畫布，116.5×91cm。本圖為畫冊黑白圖片複印。

左圖：
《第1回臺灣美術展覽會圖錄》封面。圖片來源：藝術家出版社提供。

右圖：
《第1回府展圖錄》封面。圖片來源：藝術家出版社提供。

入而引起詬病，但對於所有的創作者而言，這樣的競技舞臺依然是多數藝術家的聖堂。一旦獲得聖堂的加冕，除了是創作實力的證明，亦會聲譽鵲起。因此，我們不難想像，這種官辦展覽必定是競爭激烈，而蘇憲法能夠脫穎而出，證明他學院扎實訓練的成果。

　　蘇憲法的表現令交往六年的女友與有榮焉，也改變了女友父親反對他們交往的態度。於是，在家長的祝福之中，蘇憲法帶著藝術養成的果實，攜手黃杏森步入禮堂，共同建立家庭。新婚的幸福以及教職的安穩讓他感到如魚得水，裝配著自信，盡情展現才華。婚後隨即準備投入下一年度的省展，並以〈室內〉這件作品榮獲1975年第29屆「省展」油畫類第二名，由於第一名從缺，因此〈室內〉實為首獎，這件作品目前典藏於國立臺灣美術館。

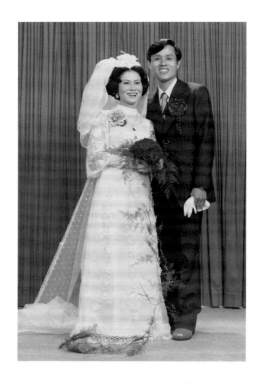

1974年7月，蘇憲法與黃杏森女士的結婚照。

　　〈室內〉這件作品融合了立體主義（Cubism）和表現主義（Expressionism）的觀點，以多角度的視點取代透視法所呈現的自然，簡化物體的形象與過多的細節。色彩的語彙不在於表達外在感官，也不在於追求唯美，而是使用濃烈的色調來表達內在的情感。比較蘇憲法同一年所做的〈捕魚樂〉(P.46上圖)和〈室內〉兩件作品，後者的顏色表現更加大膽隨性，線條也更為奔放。因此，我們可以看出蘇憲法此時對於構圖和色彩的掌握已經相當自信穩定，似乎也預言了日後他帶著優異的技法朝向視象與心象的探索。

　　值得一提的是，左邊畫面的兩本相疊的書籍，上方書籍的書背明顯看出「HSIEN FA SU」這是蘇憲法名字的英文式樣，這不但是一種畫家簽名的態度，同時顯示畫家對自身專業的認同。下方上綠色的書籍，書背上「CELL BIOLOGY」說明了這是一本細胞生物學的書籍。為何畫面會出現這樣的布局？是畫家無意的物品陳列？還是畫家閱讀的書籍？這本非美術相關的書籍並不是一個毫無意義的存在，而是呈現蘇憲法大學時

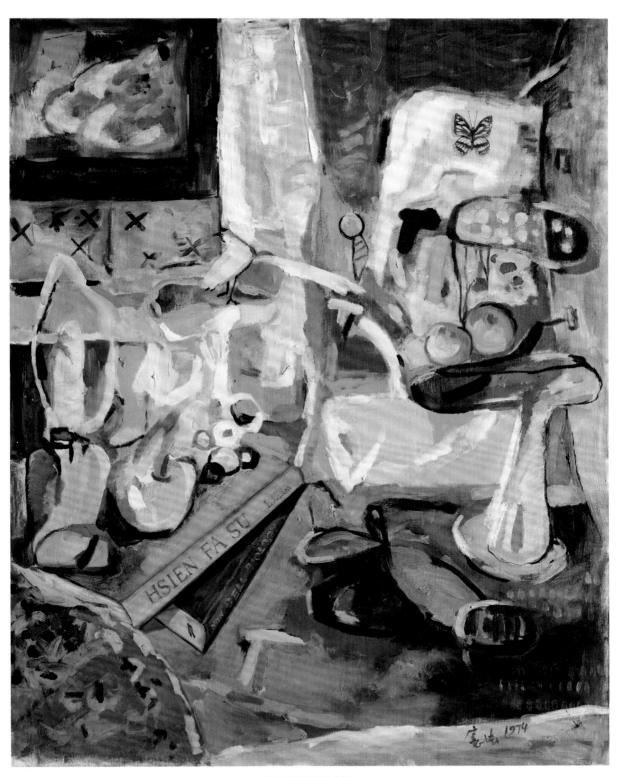

蘇憲法，〈室內〉，1974，油彩、畫布，116.8×91cm，國立臺灣美術館典藏。

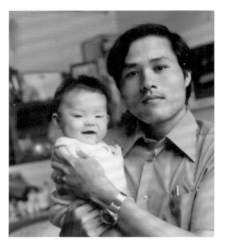

期的一分友誼。大學期間他和同學租屋在龍泉街，租屋處的鄰居則是生物系的同學，當時留學風氣盛行，這位生物系同學家境優渥，資源豐富，熱心提供蘇憲法留學相關的訊息並相互鼓勵準備托福考試。因此，〈室內〉(P.57)畫中的這一本細胞生物學是畫家對這分情誼的感念，也讓我們看見他的感性溫度。

　　大學一畢業，喜事紛至沓來，獲獎、結婚、理想教職的分發，很快地，長女蘇俐潔於1975年4月出生。女兒出生不久，蘇憲法入伍服兵役，1976年9月長子蘇洋立出生。蘇憲法面對家庭的甜蜜同時也要扛起家計負擔。於是一退伍，還未到分發學校報到之前，他即進入臺灣廣告公司以及漢光文化事業公司從事美術設計工作。因為孩子是蘇憲法甜蜜的負荷，他不錯過任何機會為家計奔波。誠如詩人吳晟的詩作〈負荷〉：

　　　下班之後，便是黃昏了
　　　偶爾也望一望絢麗的晚霞　卻不再逗留
　　　因為你們仰向阿爸的小臉　透露更多的期待
　　　加班之後，便是深夜了
　　　偶爾也望一望燦爛的星空　卻不再沉迷
　　　因為你們熟睡的小臉　比星空更迷人
　　　阿爸每日每日的上下班
　　　有如自你們手中使勁拋出的陀螺　繞著你們轉呀轉
　　　將阿爸激越的豪情　逐一轉為綿長而細密的柔情
　　　就像阿公和阿媽　為阿爸織就了一生
　　　綿長而細密的呵護
　　　孩子呀！阿爸也沒有任何怨言
　　　只因這是生命中最沉重
　　　也是最甜蜜的負荷

上圖：1975年7月，蘇憲法抱著三個月大的女兒俐潔合影。

中圖：1975年，蘇憲法於馬祖服兵役照。

下圖：約1978年，蘇憲法與年幼的女兒合影。

立足故鄉，轉變航向

　　一肩扛起家計的蘇憲法在教職以外四處兼職掙錢，因為他沒有忘記出國留學的夢想。對那個年代的一般人來說，若沒有家庭資助與其他資源，出國談何容易。而來自海港漁村的蘇憲法天生具有探險的基因，加上社會的風氣以及友情的鼓勵，即使走入家庭承擔家計之後，他仍然保有出港航行的熱情。1978年，邁向三十歲的他，毅然辭去大直國中的分發教職轉任實踐家政專科學校，擔任美工科專任助教，同時也在復興商工美工科兼課。

　　為了賺取更多的酬勞，蘇憲法夙興夜寐，盡可能地兼顧現實生活和

蘇憲法，〈倫敦街頭〉，
1997，油彩、畫布，
91×116.5cm。

留學夢想。他擔心在忙碌的工作之中會疏於留學的準備，曾經尋求可以將工作和外語結合的職務。於是，他去應徵美商卡林塑膠公司，由於他的英文不錯又有美術專業，順利地擔任開發課課長，帶領二十人的團隊專門開發氣球造形與專案。為了更貼近美國文化和語言環境，他也曾經隻身前往美國加州洛杉磯的《國際日報》擔任美術編輯，但工作時間過長，收入也不足以應付他的生活和家計，在體力消耗及現實緊迫的雙重壓力下，他辭去工作回臺另謀發展。

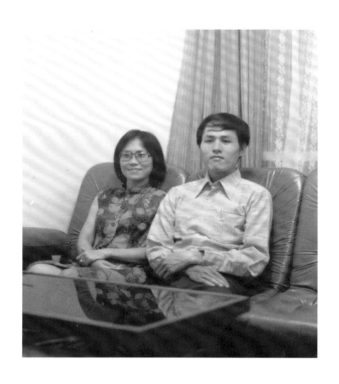

1979年，蘇憲法與妻子合影於永和舊居。

1975年到1986年間，蘇憲法在現實和理想之間擺盪，這段期間正也是臺灣面對西化崇洋與植根鄉土兩種理念激盪和衝突的時刻。當一方面「去、去、去美國」氛圍還在社會持續流行，而且失根、遷移、離散的文學四處傳遞，另一方面，雙腳立足於土地的文藝掀開意識型態的面紗，展開自我真實的認識。1965年文學家葉石濤發表〈臺灣的鄉土文學〉，他以臺灣社會作為主體來思考文學的發展，擺脫政治權力體制將臺灣視為邊區、外地、支流等邊緣化的觀點，體認臺灣是一個移民化的社會，歷代移民在臺灣生根的事實。誠如葉石濤的觀點，臺灣這塊土地永遠都是悲憫寬容，無論先來後到，她都毫無保留的提供自然養分，哺育她的子民，安身立命，建立家園，並激發出自由的創造力量。然而，中原史觀、帝王史觀，以及殖民史觀的意識形態橫行，不少人經常遙望遠方，空洞遐想，卻遺忘了立足土地的真實。

鄉土意識的覺醒不但反映在文學領域，也反映在視覺藝術的行動。特別是在普遍存在著流亡心態的外省族群之中，席德進超越這種心態，他意識到除了生母之恩的原鄉情懷之外，更有養母之恩的臺灣鄉土關懷。席德進1923年出生在中國四川，曾經就讀成都技藝專科學校，受到

龐薰琹1979年所繪作品〈杜
鵑花〉。圖片來源：藝術家
出版社提供。

留法畫家龐薰琹啟發，接觸到野獸主義與立體主義藝術思潮，後來又就
讀重慶沙坪壩國立藝術專科學校師從林風眠，亦得趙無極、朱德群、李
仲生等畫家指導，1948年來臺定居。1962年，席德進應美國國務院的邀
請赴美考察，這趟旅程足跡歷經美國和歐洲，踏遍十五個現代藝術發展
蓬勃的國家，席德進在《席德進看歐美藝壇》一書中說：「多看人家，
自己才會出現」。

　　1966年席德進回臺，開始積極投入民間藝術的收集與研究，梳理他

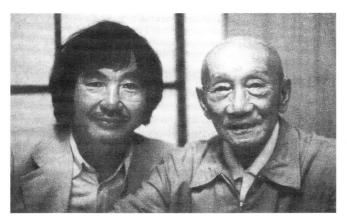

和臺灣鄉土的關係並揭示庇護他的土地和藝術。1971年4月他在《雄獅美術》發表〈我的藝術與臺灣〉：

> 我的畫，從我早期開始直到今天，始終有一個不變的基調；那就是以臺灣這地方的景物，作為我表現的素材。我在臺灣的時間，已與我在家鄉四川居留的時間相等，但是我會繪畫的生涯——從孕育、發展到創作，卻全是臺灣給我的因素而促成的。我初來臺時（一九四八），住在臺南，那時街上的火紅似的鳳凰木花，就燃起我對色彩的覺醒。……後來我在嘉義中學教了三年半的書。山仔頂上的風景，山坡上的大樹，每天早晨與黃昏，我都穿梭在那兒，或仰臥在草地上看雲彩，嘉義平原就展伸在遠方，四季不同的天空色調，給我一個驚奇，這種千變萬化的天空還沒有人畫過。……我將畫些什麼？明天我又怎樣？這些問題連我自己也難答覆。但是有一個肯定的信念——我熱愛著臺灣，這兒的人和景物，永遠是我藝術依賴的酵母。

席德進1979年的水墨畫作〈芒果樹下〉。圖片來源：藝術家出版社提供。

固然1970年代臺灣的文學和美術相繼掀起一股關照鄉土的情懷，但對於當時多數年輕人

蘇憲法,〈關渡〉,
1998,水彩、紙,
38×52cm。

而言,出國留學便能獲得成功的人生,這種光環加持從而使年輕學子趨之若鶩地追尋著美國夢,蘇憲法當然也不例外。他從大學階段已著手準備托福考試,即使畢業後隨即走入家庭承擔家計,必須為現實生活奔波,他仍然沒有打消留學的念頭,努力賺錢籌措赴美的經費。1986年,三十八歲的蘇憲法秉持著毅力與耐力,通過了托福考試,申請到美國密西根州立大學(Michigan State University)設計研究所。接獲入學許可通知雖然讓他興奮開心,卻也面對家人的反對,畢竟當時他家裡還有兩個年幼的孩子需要撫養照顧,家庭分隔兩地的問題以及經濟的負擔等現實考量,蘇憲法只好忍痛放棄這個他長期渴望赴美深造的機會。

在現實與理想之間的擺盪,在照顧家庭與出國夢想之間的掙扎,在三十而立到四十不惑之間的歲月流轉,在這個人生的轉折點,他需要重新思索下一個航行的方向。

蘇憲法的繪畫平易近人吸引跨領域的合作，並將其繪畫的美感與意境衍生出相關的創意商品。
例如，銀行信用卡、知名酒廠的紀念酒款以及生活器皿等，藉由多元的生活形態傳遞藝術氣息。

MIMARU
美 完

憲法su X 岡田や漆器

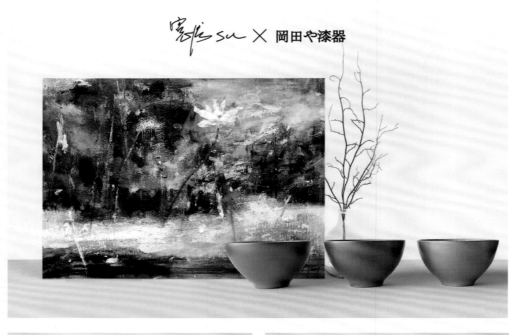

蘇憲法《春櫻漫舞》

蘇憲法（1948- ），擅長油畫，為學界與藝術界兼具指標性的資深藝術家，長期於創作領域和藝術教育兩端用心經營，在傳道授業及創作行為的往返間建構對東方意境的認知及掌握。近十幾年來，蘇憲法走訪世界各地。足跡遍及整個歐洲大陸，成功地轉化了圖景寫生的意境深度及內涵，形成半具象、接近抽象之作品的表現風格。其作品用色大膽，下筆鮮明靈活，可謂融合野獸派的色塊及表現主義的筆觸，但仍有東方文人畫的氣韻流動其間，其筆觸、色域及虛實安排之巧妙，物我交融，充滿著詩意及感染力，屬於蘇憲法的東方文人底蘊精神的獨特闡述方式。

《春櫻漫舞》描寫春暖花開時節，櫻花綻放，粉紅的枝垂櫻盛開。在層層疊疊的花叢中隱約帶出光線的空間感，在數百支花朵爭艷之下彼此爭奇鬥艷漫舞其間，更透露出粉紅及咖啡色系的溫暖氣氛，讓人陶醉其中。

清荷

by Hsien-Fa Su

Limited Edition of 100pcs

4. 胸懷世界 深耕徜徉於 學理中

蘇憲法,
〈煙雨羅夢湖〉(局部),
2012,油彩、畫布,
116.5×80cm。

臺灣經歷一連串的外交挫敗與經濟緊縮之後，社會長期沉溺在失根惆悵、崇洋媚外的氛圍之中，猶如失去航向座標的船隻載浮載沉，迷失在浩瀚的汪洋。

所幸，安身立命的經濟與文化工程逐漸開展，「十大建設」、「十二項建設」扎根土地，讓臺灣經濟與文化發展的枝葉更加茁壯茂密。

1987 年的解嚴，精神束縛的鬆綁，使得長期被覆蓋的臺灣土地之歷史、藝術、語言得以出土；長期被壓抑的自由思想、創造能量得以釋放。人們重新認識自己，看見複數的族群在島嶼上積累出富饒的文化，並意識到複數共生於斯土的事實。

這一年對蘇憲法來說，亦是人生的轉捩點，他走出崇美的留學風潮，意識到留學不是探索世界的唯一途徑，他回歸自我，體悟家庭的深刻價值和意義，重新設定航行座標，進入臺師大美術系研究所，精進創作學理，帶著彩筆出航遠遊，描繪這個美麗的世界。

1997年，蘇憲法（受獎者）獲頒中國文藝獎章時留影。

回歸自我，留鄉扎根

　　從 1971 年到 1986 年的十五個年頭，無論世界局勢的波動與個人身分的變化，蘇憲法都不曾放棄出國留學深造的意念。多年來，他在現實和理想之間擺盪，盡可能地努力顧及兩者之間的平衡，但在有限的經濟條件之下，分隔兩地終究會破壞平衡。為夫為父的甜蜜負荷與親情牽絆，他選擇放下赴美留學的念頭，選擇留在家鄉陪伴家人子女，並重新思索自己專業畫家的步履。

　　離鄉出走與留鄉扎根，在這兩者之間的搖擺與掙扎是臺灣戰後嬰兒潮這一代人普遍的心情。流亡失根的惆悵、美援時期的崇洋，在高壓戒嚴體制的籠罩之下，自我疏離、移民他鄉、歷史失憶、文化失語，懸浮茫然而忘卻腳下土地的踏實存在。就像旅美作家喻麗清在面對自己曾有的失落和無根的心情時所說：「留學生出了國反而像樹上下來的葉子，因為匍匐在樹的附近才嗅到了根的氣味」。而留鄉的人也曾因為威權統治而自我扭曲，對自己的母語與文化風俗產生嫌惡與自卑。這是那個時代的人的無奈與悲情。

　　箝制思想的力量有多大，解放精神的作用就有多大。自然萬物不可能在一個封閉沒有流動的空氣之中存活，自然如此，何況乎人和社會。若不是

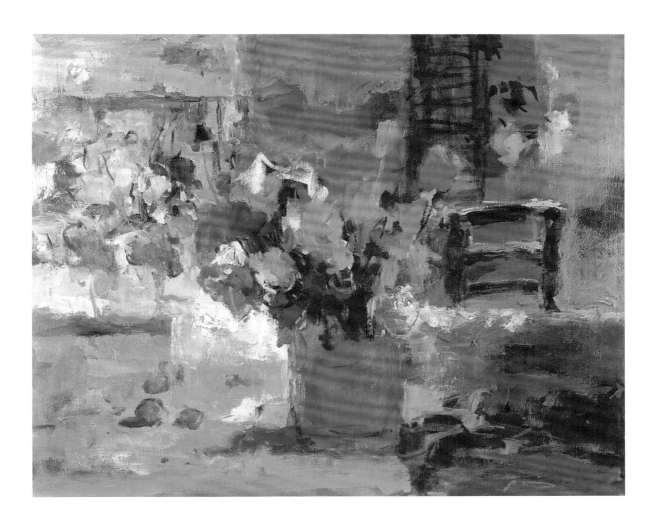

蘇憲法，〈繽紛〉，
1998，油彩、畫布，
65×80cm。

　　鄉土意識的覺醒，認識自己的覺察，臺灣社會可能會像一株被拔根的植物，無法吸納土地的養分，終究會乾枯死亡。自然孕育我們，她的智慧教導我們保守生命、憐憫包容、謙卑吸納、堅定自信。誠如陳秀喜作詞，李雙澤作曲的〈美麗島〉：

　　　　我們搖籃的美麗島，是母親溫暖的懷抱

　　　　驕傲的祖先們正視著，正視著我們的腳步

　　　　他們一再重複的叮嚀，不要忘記，不要忘記

　　　　他們一再重複的叮嚀，篳路藍縷，以啟山林

　　　　婆娑無邊的太平洋，懷抱著自由的土地

　　　　溫暖的陽光照耀著，照耀著高山和田園

我們這裡有勇敢的人民，篳路藍縷，以啟山林

我們這裡有無窮的生命，水牛、稻米、香蕉、玉蘭花

　　蘇憲法原本在師範公費生的體系擁有穩定的分發教職，但他為了出國深造而放棄這份穩定的工作，為了謀取更寬裕的財務資源作為出國留學的準備，奔波流轉於企業與四處兼課的辛勞。他為愛決定留在家鄉，雖然失去了分發教職的資格，他因優異的才華和教學經歷，獲聘於國立臺灣師範大學附屬高級中學（簡稱臺師大附中）高中部擔任美術工藝老師。美術教育工作可以顧及家庭經濟，同時可以繼續他專業畫家的追求。固然，他想出國留學的心情多少是受到當時流行風潮的影響，但他更是懷抱精益求精的創作追求，特別是他一直以來的資優表現，想要更上一層樓的藝術嚮往是再自然不過的事了。

　　從事教育工作不僅僅只有「教」還有「學」，如何啟發學子，除了教師原有的專業，還有教師持續不斷地學習，而能夠傳授學生與時俱進的思潮。蘇憲法向來喜歡學習，幾年來的教學工作也督促他要再度進修。當他正在思索進修的管道之時，大學同窗好友兼室友的林玉山（1946-）深知他多年準備托福考試的勤奮與實力，鼓勵他報考母校的研究所，繼續在匯聚前輩大師的學風之中學習。很順利地蘇憲法於1990年考上了臺師大美術系第1屆西畫創作組研究所，他回到孕育他成為專

左圖：
臺師大美術學系大門口近景。圖片來源：王庭玫攝影提供。

右圖：
1992年，蘇憲法臺師大美術研究所畢業的碩士照。

業畫家的母校，進一步地去探求創作學理。

　　歷經多年來現實和理想之間的擺盪，在即將邁入四十不惑之際，他領悟到，欽羨他人與追隨風潮是一場虛空幻想，倒不如發掘自我與深耕學藝才是恆久的踏實自在。一首由鍾永豐作詞，林生祥作曲的客家歌曲〈種樹〉，悠悠唱出一種從茫然旋轉到安然自在的心境，以及一種從漂浮不定到根植土地的轉折。

　　　　種給離鄉的人，種給太寬的路面，種給歸不得的心情。
　　　　種給留鄉的人，種給落難的童年，種給出不去的心情。
　　　　種給蟲兒逃命，種給鳥兒歇夜，種給太陽長影子跳舞。
　　　　種給河流乘涼，種給雨水歇腳，種給南風吹來唱山歌。

仰取俯拾，深化學理

　　臺灣話有一句俗語「近廟欺神」用來形容住在廟宇附近的人反而輕視廟宇內的神明，延伸說明人們自卑崇外的心態，認為外國的月亮比較圓，而忽略我們周遭的人物和豐富的資源。蘇憲法在經歷了生活波折歷練之後，步入中年再次回到校園當學生，此時的心情也有了不同的生命態度。他跳脫「近廟欺神」的迷思，回到大師雲集的臺師大美術系，將自己成為一個淨空的杯子，以歸零的心情謙卑學習，誠如老子所云：「道沖，而用之或不盈」，器皿中空才能容物。同時他也明白，低下頭看著自己和土地的連結，可以清楚看見自己的步履，堅定自己走的路徑。

　　就讀研究所這個階段，蘇憲法投師於陳銀輝。陳銀輝1931年誕生於日治時期臺南州東石

2007年10月攝於陳銀輝教授畫展。合影者右起：蘇憲法、臺師大校長郭義雄、陳銀輝夫婦、畫家郭東榮。

郡鹿草庄（現在的嘉義縣鹿草鄉），自幼展現繪畫才華，得到長輩的讚賞。1944年，他考進臺南州立嘉義中學初中部。1948年兩位來自中國的藝術家短期任教於嘉義中學，擅長西畫的席德進任教於初中部，擅長水墨畫的吳學讓任教於高中部，陳銀輝因此能夠同時接受西方與東方的藝術薰陶；1950年陳銀輝同時考取臺灣大學工學院與臺灣省立師範學院藝術系，他獨排眾議選擇就讀當時普遍被認為現實出路比較不好的藝術科系。陳銀輝，東西並進，主攻西畫，油畫師事廖繼春，水彩畫師事馬白水，素描師事林聖揚與陳慧坤，並能琢磨水墨畫的筆墨精神，探索精神意境與生命境界。1954年畢業於省立師院藝術系，回到南部中學教書，1957年莫大元擔任系主任期間獲聘回到母校擔任助教，開始他的教職生涯。

1975年陳銀輝出版理論著作《剖析現代美術》，他以藝術家的賦形意志和理工學家的客觀精神，探索現代造形觀念與抽象繪畫的思維脈動，溯其源頭，循其流變，辨其同異，知其圓缺。他兼具理論與實踐，強調熔舊鑄新的思維，成為美術學院穩健中求創新之精神典範。

蘇憲法在大學時期即已仰慕陳銀輝的創作理念，但因當時美術系甲、乙兩班分班上課，他並沒有機會直接跟陳銀輝學習，到了研究所階

左圖：
陳銀輝著《剖析現代美術》封面。

右圖：
2005年，蘇憲法（左）與陳銀輝合影於外蒙古。

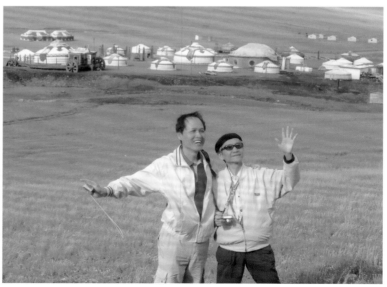

2021年,蘇憲法(右)赴臺中探訪陳銀輝教授。

段他才如願以償成為陳銀輝的指導生。他們師徒的緣分從兩個層次匯聚而成。首先,從地緣關係看來,他們二人同為嘉義子弟,同鄉的情感倍感親近。其次,從學藝歷程來說,他們二人中西並進的藝術學習也有著相似的軌跡。在這兩種親緣性之中,蘇憲法自然而然向陳銀輝拜師學藝。而且,這時的陳銀輝已經建立「陳銀輝風格」,他臻於成熟的創作觀念影響著蘇憲法。我們可以從《陳銀輝創作四十年展》自述之中得知他主要的創作觀點,其中他提到自己對於感受力的中道思維:

我的創作是在於理性與感性維持均衡和諧下,追求繪畫的意境。也就是說,以奔放的筆觸和強烈的色彩打動觀眾的心弦,進而以分解的造形和嚴密組織的畫面,使人沉靜、思索。我的風格就在於追求抽象與具象、感性與理性相互和諧的境界中,敘述對自然的感受、幻想與見解。

在技法的層面,陳銀輝認為色彩並非只是造形的現實顏色,它可以用來創造造形,甚至增添造形的韻味與美感。他說:

我的色彩是依感覺與畫面的需要,不斷地改變,循序漸進地去找尋畫面的韻味與美感。因此畫面出現的色彩往往是自我的色彩,而非對象的固有色。⋯⋯在色彩的運用上,物體的色彩經常打破界線,跑到其他的物體或背景上去;相反地背景或天空的色彩,亦會跑到前面的物體上來。

關於造形之具象與抽象的看法,他援用水墨繪畫的意境說來說明他的造形思維並非為了追求形象,而是捨棄形象,追求意境。他說:

繪畫不在於求「形象」,而在於表現「意境」。繪畫若無意境,

則無「生命」可言。齊白石云：「作畫妙在似與不似之間」。唐·張彥遠云：「古之畫遺其形似，而尚其骨氣，空陳形似，非謂妙也」，又曰：「畫特忌形似」。宋·沈括云：「書畫之妙，當以神會，難可以形器求之」。自古以來繪畫已忽視形象外貌之「像」而貫注於「傳神」了。

1990-1992年蘇憲法就讀臺師大美術系研究所期間，正值陳銀輝創作風格的「視域重疊時期」，這一時期，他以想像、記憶與慾望發展出多重視域，特別是將人體曲線重疊於風景起伏，既是視覺也是隱喻，例如1987年〈夢幻（二）〉、1990年〈慕情〉、1992年〈龍洞情懷〉，以及1990年代的動物畫，突顯豐富流動的時間視域。

面對眼前的大師，蘇憲法全心學習，受惠於陳銀輝的「取色賦形，捨像傳神」的繪畫美學，他也積極吸取西方藝術精華，試圖開展屬於自己的繪畫思想與技法。在這個過程之中，他十分欣賞表現主義畫家代表人物之一的奧斯卡·柯克西卡（Oskar Kokoschka, 1886-1980）。柯克西卡誕生於奧地利多瑙河畔的波希蘭鎮（Pöcharn），曾經就讀維也納工藝學校（今維也納應用藝術大學Universität für angewandte Kunst Wien）。根據1980年《雄獅美術》7月號刊登〈柯克西卡的自述〉一文中顯示，他正值青春之際便已體悟生命猶如蜉蝣一般短暫，必須把握時間努力去達成「為人」的意義，而人並不是被生出來或活在世上就成為人，必須透過不斷的學習如何成為人。也就是說，他是一個人本主義者，認為藝術是人性的表達而不只是畫技的鑽研。

柯克西卡誕生在多瑙河畔，自幼的生長環境讓他獨鍾於河流經過的城市，例如威尼斯、倫敦、漢堡。河岸的視覺感受讓他發現光對

柯克西卡，〈風的新娘〉，
1914，油彩、畫布，
181×220cm，
瑞士巴塞爾美術館典藏。

空間和色彩的意義，對他而言，捨棄了光和空間也就捨棄了人性，因此他的畫面呈現出人融合於空間之中，著重視覺的幻影以及內在心理的狀態，給予畫面整體幻想與怪異的氛圍。他曾經造訪水都威尼斯，親眼目睹威尼斯畫派巨擘提香（Titian, 1488-1576）、丁托列托（Jacopo Tintoretto, 1518-1594）、維羅內塞（Paolo Veronese, 1528-1588）的作品，這個觀看的經驗，讓他更加確定光對色彩的調和作用，他所描繪的風景是他對自然的體驗，表現他的主觀意識，遠離自然的摹寫。從下列作品可以應證柯克西卡的繪畫觀點，例如：1914年〈風的新娘〉、1914-1915年〈遊俠騎士〉、1913年〈三叉路〉、1926年〈倫敦泰晤士河鳥瞰圖之一〉、1938年〈懷想布拉格〉、1948年〈威尼斯海關樓〉等。

視覺航行，人文描繪

蘇憲法1992年畫冊《蘇憲法畫集1992》封面。

蘇憲法汲取陳銀輝與柯克西卡的觀念之後，資質聰穎的他順利的在二年之中完成碩士學位。他好學的態度及優異的表現受到指導教授陳銀輝的肯定，更加幸運的是，蘇憲法獲恩師提攜，在陳銀輝協助安排之下，蘇憲法一完成碩士學位即在臺北高格畫廊舉辦個人首次的油畫個展，並出版《蘇憲法畫集1992》。這檔個展除了是他研究所階段學習的成果，也是他專業畫家身分的確立。

臺灣話有一句諺語：「樹頭抓得穩，不怕樹尾做風颱」，用來說明

蘇憲法,〈櫥窗〉,
1994,油彩、畫布,
91×116.5cm。

左頁上圖:
蘇憲法,〈花情〉,
1994,油彩、畫布,
72.5×91cm。

左頁下圖:
蘇憲法,〈綠色迷情〉,
1994,油彩、畫布,
38×45.5cm。

若是樹根穩固了,就不怕樹梢被颱風吹襲,亦是用來形容人的信念和專業的基礎奠基得夠深,也就不擔心外在環境的變化。確實是如此,根深的樹,樹身強壯,枝葉茂盛。蘇憲法在捨棄多年出國留學的夢想之後,重新檢視自己和世界的關係,他的家庭和他的創作,他辛勤維持家計的同時,沉潛學習各種繪畫思潮與理論,他扎根的工程讓自己得到安家立業的穩定,思路也就更為寬闊,取法學習的路徑也更加多元,也就迎來枝頭纍纍的創作成果。

我們從1994年的幾件作品可以看見,汲取樹根的養分之後茂密生出的新芽。〈花情〉和〈綠色情迷〉都有一同樣姿態的裸女像,布置於畫面的空間之中,前者的裸像位於全景圖式的左上方,融入在海景、建築和花草之間,後者則是局部特寫聚焦於人體,濃烈的色彩形成的非具象的奇幻空間。這兩件作品的構圖思維融合了陳銀輝的視域重疊,以及柯克西卡的幻想氛圍。同樣的構圖手法呈現在〈櫥窗〉這件作品之

蘇憲法，〈淡江繁華〉，
1994，油彩、畫布，
53×72.5cm。

蘇憲法，〈愛意盈籃〉，
1994，油彩、畫布，
60.5×72.5cm。

左頁下圖：
蘇憲法，〈萬紫千紅〉，
1994，油彩、畫布，
60.5×72.5cm。

中，人體和空間更加扁平，錯落的筆觸帶來運動感，將櫥窗外來去匆匆的行人映射在畫面之中，動與靜的並陳製造幻奇景象。〈愛意盈籃〉和〈萬紫千紅〉以植物為主題，色彩濃烈繽紛，展現出自然旺盛的生命力量。〈淡江繁華〉和〈綠山白水〉（P.80）這兩件風景畫，採深遠全景的視點與斜角構圖來描繪風景的視覺印象，前者海天一色的藍光襯托出前景紅黃色調錯落有致的建築形貌，後者高彩度的白色河水潺潺對應於河岸上櫛比鱗次的家屋聚落，表現出自然滋潤人文的和諧關係。

　　所謂名師出高徒，蘇憲法出色的表現讓恩師陳銀輝感到欣慰，1994年邀請他參加「陳銀輝師生展」；好事成雙，同一年又獲得臺師大美術系聘請擔任兼任講師。蘇憲法在學理的累積和深化之後，體悟到留學

並不是學習取法的唯一途徑，條條道路通羅馬，只要胸懷放寬，視野拉高，便能夠一覽無遺整個世界。於是他準備再次出航，用一種視覺行旅的姿態，走訪世界描寫世界的奇趣與人文的風華。

自從1987年臺灣社會解除戒嚴，兩岸開始進行交流，蘇憲法曾經參訪中國廣州、桂林、蘇州、安徽黃山、南京、北京等地。這些風景的踏查連結起他在嘉義師範學校普師科時期受中國山水畫滋潤的美術萌芽階段。那些臨摹的風景和真實的視覺交會，迸發出的內在感受，在思潮學理的承接融合之後，逐一沉澱成為日後創作養分。除了就近造訪水墨藝術的故鄉，蘇憲法也遠航踏上油畫的原鄉歐洲大陸，行腳走過義大利羅

蘇憲法，〈綠山白水〉，
1994，油彩、畫布，
60.5×72.5cm。

右頁上圖：
蘇憲法，〈晨照威尼斯〉，
1995，油彩、畫布，
72.5×91cm。

右頁下圖：
蘇憲法，〈威尼斯印象〉，
1996，油彩、畫布，
60.5×72.5cm。

蘇憲法1996年畫冊《蘇
憲法 Su Hsien-Fa》封
面。

馬和威尼斯、西班牙馬德里、法國巴黎、瑞士等
地,一邊旅遊,一邊寫生。旅遊時他全然開啟知覺
的感官,吸收歐陸悠遠的歷史氣息,寫生時他擷取
個人的視覺觀點,拍照或速寫當下的外在景致和內
在的情感。

他帶著深化的學理彩繪世界的精彩,帶著世
界人文的豐收,回到根生的故鄉,彎腰灌溉自己的
田畝,綠芽轉化成蓓蕾,含苞待放。飽食充足的養
分,枝幹上繁多的蓓蕾迫不及待準備盛開,展現嬌
豔的姿態。1996年,蘇憲法於臺北亞洲藝術中心舉
行第二次個展,出版《蘇憲法畫集1996》。這次展覽得到三位師長的肯
定和鼓勵,為他撰寫畫集序文。他們三位分別是:陳銀輝、陳景容和王
哲雄。從三位師長序文的描述,可以得知蘇憲法受到前輩和學理思想的
滋潤,透過寫生行旅的實踐,終於成就了豐饒的繪畫果實。陳銀輝說:

> 我的得意門生蘇憲法,一九四八年生於嘉義布袋;雖然其成長於
> 艱苦的漁村,但純樸的環境提供他時時與自然接觸、擷取自然精
> 華的機會,也造就他處事方圓自在、待人寬厚的平實個性。他遠
> 在大學時代就具備了相當扎實的描寫能力,從他課堂上的習作及
> 多次的獲獎,就可以得到證明;而後在研究所期間的理論充實,
> 與他的創作形成了交叉驗證,更開闊了他的眼界與技法。……這
> 幾年來,蘇憲法一直持續不斷地努力創作,並且活躍於臺灣畫
> 壇,迭有新作發表,然每次看他的作品,都覺得有新的進境,令
> 人眼睛一亮、為之耳目一新。

陳景容說:

> 蘇憲法,是我研究所的學生,也是優異的中青輩畫家。他的素描
> 基礎與描寫能力扎實而深厚,色彩反應敏銳:能隨多元文化的世
> 界觀而同步更新,卻不盲目追求流行;用生活化的真情至性,努

力堅持自我的理想；在不斷思索與實踐之中，默默耕耘屬於自己的藝術天地，極為可貴。……蘇憲法的色感好、色彩處理獨到，他在寫生時能靜態對象而果敢下筆，大膽而主觀的用色，賦予大自然新的意義與生命；多變油彩肌理所呈現的色調，調和交融於整個畫面之中。

2003年，陳景容（右）參觀蘇憲法於國泰世華藝術中心舉辦的個展。

王哲雄說：

就色彩而言，他是最喜歡用色的一位藝術家，一棟建築物的牆壁總是少不了要畫上三五種色彩，即便是不受光的陰暗面也不例外。因此，看蘇憲法的畫作，的確是不折不扣的「色彩的饗宴」。顏色多則更需要有統調色彩的能力，蘇憲法的統調方法是「大局簡化、小局求變」也就是說，他先將整幅作品分化為幾個大的色彩格局，然後在每個格局之中的細節處，豐富它的色系，增加層次，所以哪怕筆觸再紛碎，它還在整體統調的架構裡，這種統調能力對外出寫生的畫家而言，是很重要的，因為外界自然的五光十色足以擾亂藝術家的視線。

　　三位臺師大美術系師長一致讚美蘇憲法胸懷世界、扎根學理；毫無疑問地，蘇憲法素描造形與色彩統合的成熟技法，人體、風景、靜物等類具象繪畫都已駕輕就熟。然而，非具象的繪畫思潮引入臺灣，從1950年代後期萌芽，到1990年代逐漸壯大，這股思潮領導著臺灣繪畫的另一個走向，即抽象繪畫。在這股大浪之中，蘇憲法保有自己的藝術意志，致力於探索屬於自己的繪畫思想與技法，他敏銳地感受到抽象繪畫的啟發，試圖融合視覺性與精神性，試圖找出具象與抽象並不衝突甚至可以結合的創作位置與觀點。

蘇憲法，〈白與粉紅〉，1999，油彩、畫布，91×72.5cm。

【 蘇憲法的人體素描 】

蘇憲法的繪畫多數以風景為題材，他在變化多端的自然之中陶冶，面對動態的人體描繪也就能夠駕輕就熟。這一系列的人體素描涵蓋站姿、坐姿和臥姿，筆觸快速堅定，表現畫家絕佳的造形能力，不同姿勢的設計亦呈現出風姿綽約的人體樣貌。

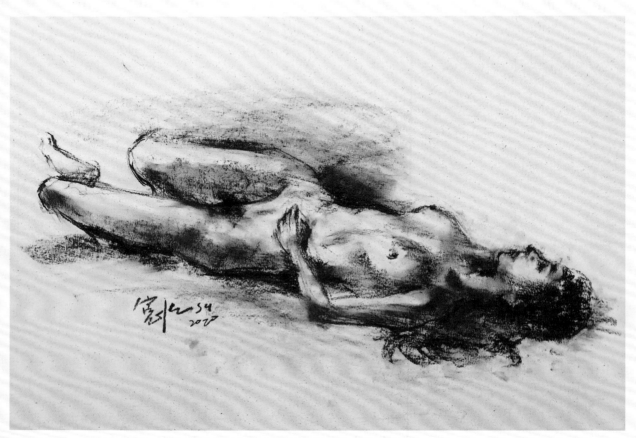

5.
視野寬闊
強化美術
國際交流

蘇憲法,
〈白色小巷〉（局部）,
2004,油彩、畫布,
80×60.5cm。

臺灣基礎與工業建設之後伴隨著經濟起飛，政治解除戒嚴爆發各種社會能量，在這樣的環境之中，創作活動、文化機構及藝術產業跟著活絡起來。

在開放的氛圍之中，藝術創作的媒材、題材以及觀點也就更加地自由解放。藝術創作媒材的多樣性：湧現出裝置藝術、觀念藝術與行為藝術、錄像藝術、科技藝術；題材的多元性：延伸出社會議題，例如關懷弱勢、性別、族群與階級的題材等；觀點的自由性：浮現出被壓抑的複數記憶及消費社會的疏離現象。

固然，媒材的新穎可以表現時代的特色，但新穎的媒材並非是當代藝術的定義，媒材只是一個呈現形式或條件，更重要的還是藝術實質的內容，也就是題材與觀點。蘇憲法帶著基礎堅固的繪畫實力，他的創作意志並沒有受到新媒材浪潮的影響，而是持續灌溉深耕他的藝術田地，並將自己扎根土地的生命哲學傳遞給學習藝術的莘莘學子。

2006年，蘇憲法個展開幕致詞留影。

土地傷痛，挺身而出

　　蘇憲法處事方圓自在、待人寬厚，廣結善緣。他跟曾經受業於臺師大美術系的前後期同學，以及曾在同一所學校任教的同事，經常聚會交流，分享創作心得與生活感想。基於相互鼓勵分享的溫暖，遂於1993年成立「十方畫會」（1995年更名為「八方畫會」）。由於成員的專精領域各個不同，各自運用不同的媒材來表達他們的創作概念，呈現出的風格也各異其趣，故取「八方畫會」用以代表藝術多樣豐富的面貌。他們

2000年，蘇憲法（後排右3）與八方畫會之友合影。

左下圖：
2004年，八方畫會成員餐聚。左起：郭明福夫婦、蔡明勳夫婦、林文昌、蘇憲法等，右一為林耀堂。

右下圖：
1996年10月，《藝術家》雜誌刊登蘇憲法油畫個展的廣告。

左圖：
2000年3月，蘇憲法
（中）、世華銀行董事長
汪國華（左）及顏慶章
（右）合影於國泰世華
藝術中心個展。

右圖：
2000年，蘇憲法舉辦個
展「為臺灣把脈」，與
國泰世華藝術中心經理
朱文苓合影於作品〈臺
灣加油〉前。

相互學習、提攜，舉辦聯展，激勵彼此持續創作，若有會員個展，他們也都會親臨現場獻上祝福。這樣的交流與友誼一直維續至今。

　　廣結善緣的溫度同樣流露於蘇憲法作品的氣質中，他的視覺行旅，走訪各地也是一種與世界結緣的態度。這些世界踏查的精彩成果，在1996年第二次個展，再度贏得喝采。時任世華聯合商業銀行（簡稱「世華銀行」）總經理祕書朱文苓看見《藝術家》雜誌刊登蘇憲法個展的廣告，循著刊登訊息前往觀賞展覽，並積極聯繫到蘇憲法本人。在這同時，世華銀行汪國華總經理基於取之於社會、用之社會的心情，在長期贊助「臺陽美展」，購藏本土藝術傑作之後，進一步瞭解藝術家需要更多的展出空間，於是思索籌劃設立一座藝術中心。2000年3月25日，時逢世華銀行二十五週年與美術節的日子，「世華藝術中心」（2003年更名為國泰世華藝術中心）正式揭牌，開幕展首推蘇憲法「為臺灣把脈」油畫個展。這次展覽的意義具有一種雙重特質，除了揭牌開幕慶祝的意義，還有另一個層次的意涵，那就是療癒傷痛。

　　1999年9月21日凌晨1時47分，臺灣全島天搖地動，持續一百零二秒的嚴重搖晃，很多人來不及醒來，來不及道別，全臺瞬間陷入一片漆黑的恐懼之中。這場芮氏規模7.3級地震發生在臺灣中部山區的逆斷層，造成地表長達八十五公里的破裂帶，地貌扭曲，人們呼天搶地、呻吟哀

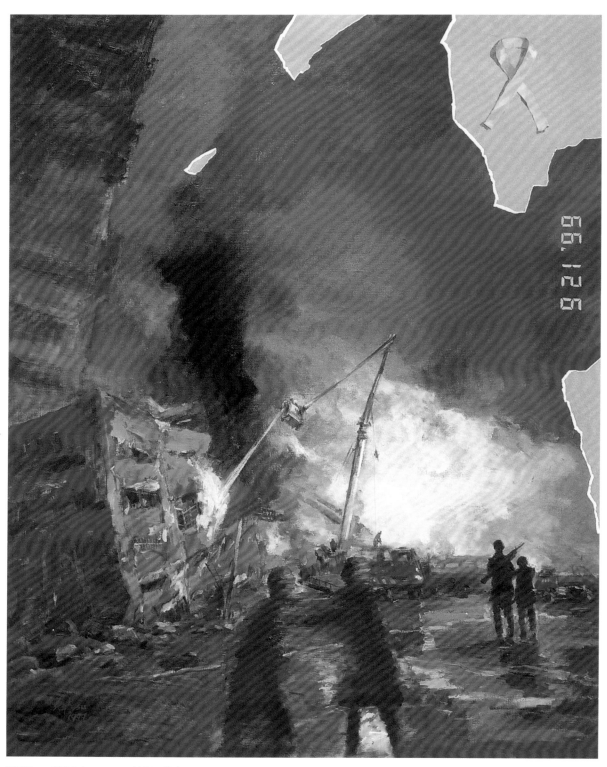

蘇憲法，〈殤921〉，1999，油彩、畫布，116.5×91cm。

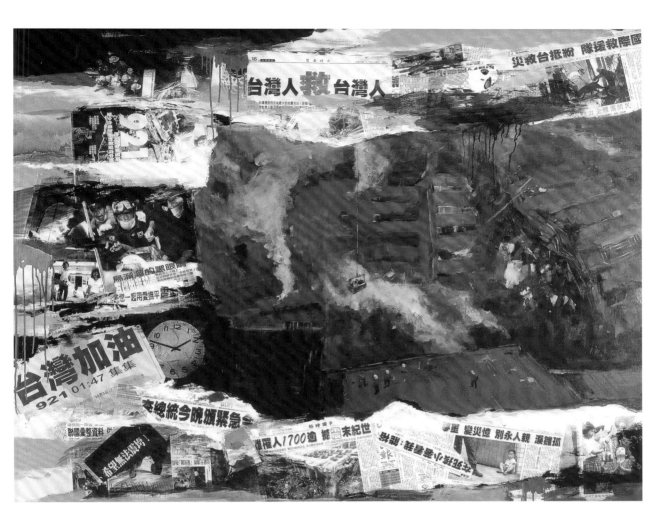

蘇憲法，〈臺灣加油〉，1999，油彩、壓克力、麻布，130×162 cm。

嚎，滿目瘡痍，慘不忍睹。全臺計有兩千四百一十五人死亡，二十九人失蹤，一萬一千三百零五人受傷，五萬一千七百一十一間房屋全倒，五萬三千七百六十八間房屋半倒的嚴重災情。這是臺灣戰後傷亡損失最嚴重的一次自然災害。

　　蘇憲法為悼念這次災難完成的作品〈殤921〉，畫中傾斜欲墜的危樓正在燃燒，冒出的黑煙蔓延天空，前景兩幢黑影，模糊的身形顯示消防員分秒必爭的搶救動態，畫面右邊以版畫邊白的效果，構成一種破碎感。整體畫面雖有災難景象，但大範圍的藍天意味著希望，而邊白上的一只黃色絲帶，作為悼念亦是祝福、祈願，天佑臺灣！

　　〈臺灣加油〉結合報紙拼貼的手法，層層環繞畫面邊緣，用壓克

力顏料滴流於現成物，滴流狀象徵全島人民內心淌血流淚，不捨家鄉受創傷痛。畫家用俯視角度表現搶救人員奮不顧身冒險站在屋頂營救，鋼纜懸吊於空的吊籠和傾塌危樓的白煙火舌，令人驚心動魄。眼見這般危急，每個人想出力協助的心切，僅能藉由打氣加油的文字作為激勵作用。〈殤921〉（P.92）和〈臺灣加油〉（P.93）這兩件作品表達出全臺人民共同經歷的傷痛，而畫作再現這樣的場景，是畫家對家鄉憐憫的情感，也是透過畫面觸動觀者將情緒昇華，超越傷痛。

1999年世紀之末，全世界著名地標都裝置著倒數計時的電子儀器，光彩奪目的霓虹閃爍，舉世興高采烈的等待千禧年的到來。然而，世紀末的臺灣卻是多事之秋。人們還未從九二一的災難平復，任何事故發生都可能會加劇傷痛。不料10月30日位於臺北中山北路二段的「蔡瑞月舞蹈社」遭逢祝融，這座甫被認定為市定古蹟的日式建築，雖挺過了九二一大地震，卻被無名之火燒毀了建築和相關文物。

蔡瑞月1921年出生於臺南，從小喜愛跳舞，為了學習舞蹈藝術，1937年隻身赴日投入日本現代舞之父石井漠的門下，習得芭蕾舞、現代舞基礎，以及舞法創作，1941年進入石井漠高徒石井綠舞踊研究所深造。二戰期間，她隨石井綠舞團到南洋巡演，逐漸累積其舞蹈經驗和能量。戰爭結束，她滿懷奉獻故鄉之心返臺，開設「蔡瑞月舞踊藝術研究所」，並於1947年首度在臺北中山堂發表舞作。巡迴全臺演出時，結識任教於臺灣大學中文系的詩人雷石榆，兩人相戀、結婚，並於隔年生子。蔡瑞月教授舞蹈課程，從事文化、戲劇推展活動，將現代舞扎根於臺灣各個角落。1949年，雷石榆因政治因素遭流放，

上圖：
2023年，蔡瑞月舞蹈研究社外觀。圖片來源：王庭玫攝影提供。

下圖：
2023年，蔡瑞月舞蹈研究社內部一景。圖片來源：王庭玫攝影提供。

2000年，蘇憲法提供畫作義賣予蔡瑞月舞蹈研究社火燒社址現場。

蔡瑞月受牽連被送往綠島監獄囚禁三年。獄中，她仍不斷編舞、教獄友跳舞。出獄後，她向臺北市政府承租位於臺北市中山北路二段48巷的日式平房，也就是蔡瑞月舞蹈社的現址，成立「蔡瑞月舞蹈研究社」進行教學、創作、表演。她獲聘為民族舞蹈推行委員會舞蹈組組長，受託示範演出。蔡瑞月逐漸為臺灣打開舞蹈視野，培育許多舞者，更曾吸引了國際舞蹈大師馬莎‧葛蘭姆（Martha Graham, 1894-1991）、康寧漢（Merce Cunningham, 1019-2009）、伊莉莎白‧陶曼（Elizabeth Dalman, 1934-）駐足，蔡瑞月舞蹈研究社成為臺灣與世界舞蹈交流的重要入口。

　　1994年因臺北捷運開發，強迫「蔡瑞月舞蹈研究社」拆遷，舞蹈社負責人蕭渥廷（蔡瑞月的兒媳婦）和蕭靜文兩姊妹共同發起「1994臺北藝術運動」、「向蔡瑞月致敬──中山北路昔影今塵」，希望喚起臺灣文化界對本土舞蹈先驅蔡瑞月的認識並搶救臺灣舞蹈史的基地。所幸，這一次跨領域用藝術表達抗議的運動，將培育臺灣優秀舞蹈家的搖籃保存了下來，1999年登錄為市定古蹟。怎知，一場無妄之災，燒掉了見證臺灣近代舞蹈歷史的精神場所。

　　2000年，古蹟現址進行舞作重建，並邀請繪畫界、文化界參與記錄

重建，蘇憲法恭逢盛會，提供自己的畫作來義賣贊助，期待這個歷史遺址能夠浴火重生。同一年，蘇憲法在世華藝術中心「為臺灣把脈」油畫個展，高齡八十的蔡瑞月女士親臨展覽現場為其祝賀。

尋訪自然，從眼到心

　　蘇憲法感念汪國華和朱文芩的知遇之恩，每有新作發表盡可能的都在臺北國泰世華藝術中心展出。例如，2001年「映象之旅」油畫個展、2003年「視象與心象」油畫個展、2006年「蘇憲法油畫個展」、2011年「澄境」蘇憲法個展。在這期間，他的作品名聞遐邇

2001年，蘇憲法（右）於國泰世華藝術中心舉辦「映象之旅」油畫個展時，與世華銀行董事長汪國華合影。

上圖：2001年，蘇憲法於國泰世華藝術中心舉辦「映象之旅」油畫個展。左起：朱文芩、顏慶章夫婦、蘇憲法夫婦。

左下圖：2003年，蘇憲法（右1）於國泰世華藝術中心舉辦「視象與心象」油畫個展，與《自由時報》鄧蔚偉副總（右2）、丘彥明（中）、蔡素芬（左1）合影。

右下圖：2003年，蘇憲法（左2）「視象與心象」油畫個展時與親家徐明恩（左1）等合影。

2006年，蘇憲法（右2）於國泰世華藝術中心舉辦個展時與汪國華董事長（右3）、臺師大郭義雄校長（右4）、元大金控董事長顏慶章（右5）等合影。

2011年，蘇憲法在國泰世華藝術中心個展時向來賓致詞。

2006年，元大金控董事長顏慶章夫婦（右二人）參觀蘇憲法畫展時合影。

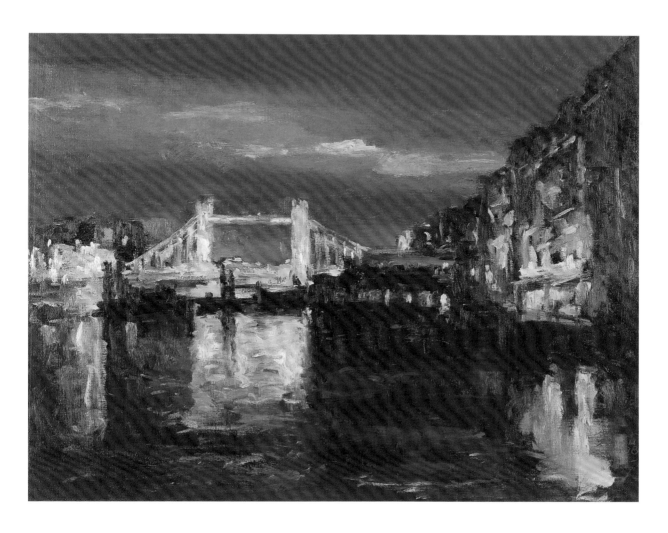

蘇憲法，〈倫敦橋〉，
1998，油彩、畫布，
53×65cm。

結識了不少名流與藏家。這些雅士之中的顏慶章，經汪國華引薦於1998年結識蘇憲法。

顏慶章曾任中華民國財政部部長和中華民國常駐世界貿易組織代表團常任代表，幼時曾懷有畫家夢想，鍾情於印象主義畫作，喜嚐法國紅酒，1997年曾著有《法國葡萄酒品賞》一書，獲得法國總統席哈克（Jacques Chirac）頒「國家騎士勳章」（Ordre National du Merite）。顏慶章在卸任公職之後，2006年邀請王守英和蘇憲法伉儷共同前往法國波爾多（Bordeaux）探索葡萄酒中的玄妙、寫生作畫。這趟旅程經過四年時光的發酵與成色，於2010年醞釀出「波爾多尋訪」之專書、展覽與畫冊。

值得一提的是，波爾多是象徵主義代表畫家奧迪隆·魯東（Odilon Redon, 1804-1916）的故鄉。這位畫家晚期將色彩發揮得淋漓盡致，抒情的色調將簡單的事物轉化為詩的語言。魯東在1890年代以後喜好粉彩或油畫和粉彩混合補色的手法，整體畫面柔和恬靜，特別是描繪靜物與花草的油畫，朦朧的美感富饒詩意。巧合的是，我們回頭看蘇憲法幼時刊登在《小學生畫刊》的粉筆畫〈花瓶〉（P.19 下圖），這件作品的氛圍類似於魯東的〈長頸瓶中的野花〉。這種質感的相似性，成為一種線索，我們透過魯東繪畫觀點的梳理，或許可以找到他們繪畫思維的親近性。

根據魯東的日記和生活隨筆，以及書信編輯而成的

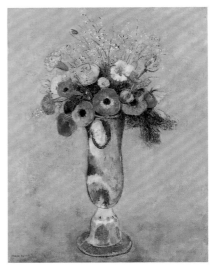

魯東，〈長頸瓶中的野花〉，1912，油彩、畫布，65.4×50.5cm，紐約現代美術館典藏。

關鍵詞 ■ 象徵主義（Symbolism）

象徵主義是 19 世紀晚期到 20 世紀初期文學和其他藝術類別的運動，其要旨在於透過語言和隱喻圖像來表達各種思想，摒棄簡單的意義、聲明、矯情的感傷和實事求是的描述，傾向靈性、想像力和夢幻感覺的表達。

象徵主義一詞發軔於 1886 年 9 月希臘詩人莫黑雅思（Jean Moréas）在法國《費加洛報》（Le Figaro）發表的〈象徵主義宣言〉（Le Symbolisme），並以波特萊爾（Charles Baudelaire）、馬拉美（Stéphane Mallarmé）和魏爾倫（Paul-Marie Verlaine）這三位詩人為主要代表人物。

視覺藝術方面，則是由藝評家奧赫耶（Albert Aurier）於 1890 年針對高更的作品所撰寫的〈繪畫中的象徵主義：保羅·高更〉（Le Symbolisme en peinture: Paul Gauguin）一文而確立其特色，奧赫耶認為象徵主義的藝術作品有五項特質：1. 表達意念；2. 用象徵的形式來呈現意念；3. 藉著一種綜合的模式與符號來表達象徵的形式；4. 任何被描繪的事物不被視為客體，而是一種主觀思維的實存；5. 主觀思維的呈現是裝飾性的。表現出這些特色的繪畫主要代表人物為夏畹（Pierre Puvis de Chavannes）、摩洛（Gustave Moreau）和魯東（Odilon Redon）。

象徵主義對表現主義和超現實主義繪畫產生了重要影響，可以說是這兩個運動的源頭。

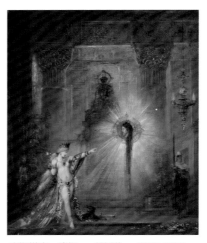

古斯塔夫·摩洛，〈顯形〉，1876-1877，油彩、畫布，55.9×46.7cm，哈佛大學福格美術館典藏。

上圖：奧迪隆・魯東《致自己：1867-1915日記》書名頁。

中圖：魯東度過童年時期的貝赫勒巴莊園。

下圖：魯東，〈貝赫勒巴莊園〉，1897，油彩、畫布，35×43cm，
巴黎奧塞美術館典藏。

《致自己：1867-1915日記》（*À soi-même: Journal 1867-1915*），我們得知鄉村田園的年少時光對他日後藝術發展的影響，特別是自然對他的啟發。書的一開頭，魯東說：「我按照我個人的想法創作。創作時，我睜開眼睛，看著可見的世界之精彩，而無論如何，我始終遵守自然與生命的法則。」魯東成長於波爾多鄉間梅多克產區（Médoc），介於吉宏特河口（Estuaire de la Gironde）與鄰近大西洋的貝赫勒巴（Peyre-lebade）葡萄莊園，他形容這裡的莊園氛圍，單調平靜猶如乘坐牛車，一切都很緩慢。但他懷著自由的靈魂和清澈的眼睛，看著從波爾多延伸到貝赫勒巴，漫長而筆直的道路，這條道路穿過荒原，一望無際的荒原上，一排排整齊劃一美麗的白楊樹，穿越沼澤與叢棘，視線延伸至無限。

魯東接著形容梅多克葡萄園和大海之間的孤寂荒涼，乾旱的沙地上留下了一絲被遺棄而抽象的氣息。松樹不時會發出悲哀的沙沙聲，松樹圍繞著幾個村落或一些羊群的牧地。寧靜的牧羊人踩著高蹺，天空映襯著他們奇異的身影。從魯東對其成長環境的描述，我們得知，自然帶給他視覺觀察的能力，也激發他天馬行空的想像。這一點可以說明，魯東不同於自己世代的印象主義畫

家，他不帶著實證主義的態度去捕捉瞬間的視覺印象，而是用想像力讓可知覺的事物解放。

蘇憲法，〈碧波船影〉，1998，油彩、畫布，53×72.5cm。

自然是魯東培養想像力的溫床，是他藝術創作的泉源。幼年時父親經常引導他仰頭觀察天空，辨別雲朵變化的形狀，然後向他說明不斷變化的雲彩在天空中展示出來的奇異樣態。進一步，我們從魯東的自述可知他師法自然的哲理。他說，在他費盡苦心臨摹了一塊鵝卵石、一片草葉、一隻手、一張側面圖或任何其他有生命或無生命的東西之後，便會感到內心激動、精神沸騰，然後想要創作，讓自己的想像力可以表現出來。經過仔細觀察的自然以及浸潤其中的自然，成為他創作的泉源。他稱自然是他的酵素，自然讓他相信他的創造發明是真實的。

魯東還說，海洋讓他理解顏色的變化。離貝赫勒巴不遠處的蘇拉

克（Soulac-sur-Mer），這裡的海岸風光吸引著魯東，大海波瀾壯闊、氣勢磅礴，波濤洶湧的海浪捲起層層浪花，滔滔不絕地發表著高論。若隱若現的風帆在大海之中起起伏伏，遠處海平線，寧靜得不見任何船隻的蹤影。吉宏特河口邊的夏朗德海岸，點點泛白，那是海岸人家的房子。無邊無際的海灘，它的盡頭和大海融為一體，白晝和陽光融為一體，銀色波浪和動人光彩融為一體。魯東鼓勵畫家們，要去看看大海。他說，在海邊會看見波光粼粼的海面，看見海邊空氣滲透出奇妙的光線和顏色，感受到沙灘的詩意，看過這些之後，畫家的色感會更好。

　　魯東的對自然、對海洋、對色彩的看法，我們似乎可以從蘇憲法〈鹽分地帶的情感與記憶〉這篇自述（見第一章）之中，他對嘉義布袋水天美景的童年回憶，發現他們兩人相似的視覺經驗與感受。至於魯東對於自然作為創作的酵素以及想像力的解放，像是同一家族的血緣關係，影響著蘇憲法日後作品的發展。

2016年，蘇憲法於內湖工作室與作品合影。圖片來源：劉碧旭攝影提供。

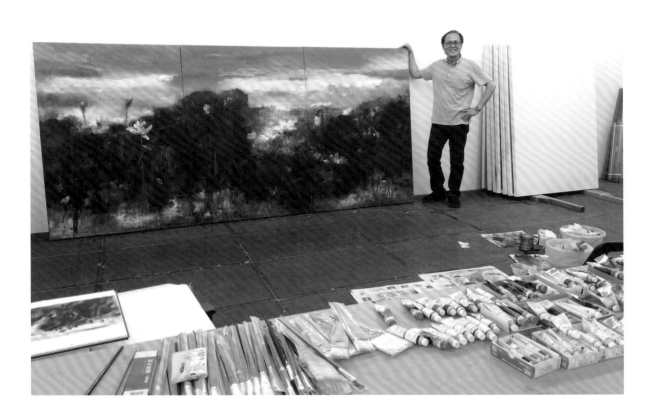

突破藩籬，開闊視野

2023年，蘇憲法繪畫
用具與顏料。圖片來
源：藝術家出版社攝影
提供。

　　蘇憲法在臺師大美術系研究所畢業之後，兩次的個展在藝壇引起熱
烈的回響，他優異的繪畫表現，1997年遂從臺師大美術系兼任講師應聘
為專任講師。2000年發表《從臺北都會看宗教、社會與文化現象》創作
論文暨「為臺灣把脈」油畫個展，升等為副教授。2003年發表《視象與
心象》創作論文暨「視象與心象」油畫個展，升等為正教授。他的教職
生涯自1967年至2003年已經累積了三十六個年頭，期間經歷過國小、國
中、高中、大學，研究所，桃李滿天下。蘇憲法豐富的教學經歷，使他
更具同理心去思考學生的需求，以及藝術家養成期間所需培養的國際視

右頁下圖：
2007年，蘇憲法就任
臺師大美術系系主任。

野。他回想起當年想出國留學見世面的熱情與後來不能成行的挫折，於是積極為學生貼心設想，爭取國際交流的機會。

2007年他當選臺師大美術系系主任，而能夠發揮他的另一項才能，那就是行政與管理的能力。事實上，他的這項能力在他大學時期已經顯現，他在大二時就曾被推選為班長，大三擔任美術系學會理事長，大學畢業榮獲「進德修業」獎章，這些職務在在顯示出蘇憲法熱心公益，以及善於整合溝通的協調能力。2007-2009年他擔任系主任期間，引領學子參與各項展覽與交流活動。誠如他也曾受惠於美術系大師的潤澤，以及恩師陳銀輝的提攜。如今他已是一株根深葉茂的大樹，庇蔭學子，學風傳承都是他擔任系主任的使命。

2008年蘇憲法率領美術系教師和學生遠赴歐洲參觀見習，在這趟旅程中，特別安排造訪旅居

法國巴黎的朱德群（1920-2014）。
朱德群出生於中國江蘇，1935年
就讀於杭州國立藝專西畫系，得
方幹民和吳大羽的指導，奠立扎
實的繪畫基礎，也因而認識印象
主義、後印象主義與野獸主義等
藝術思潮，特別喜愛法國畫家
塞尚（Paul Cézanne, 1839-1906），
深受其繪畫思想的影響。1949年
隨國民政府來臺，任職於省立臺
灣師範學院藝術系，即今國立
臺灣師範大學美術學系，1955年
赴法國巴黎闖天下，長期定居於
法國。1997年獲選為法蘭西學術
院（Institut de France）之法蘭西美
術學院（Académie des Beaux-Arts）
院士。

　　法蘭西學術院歷史悠久，乃
是法國17世紀設置的國家最高美術機構，歷經時代變革，目前由五個學
術院共同組成，分別為：語言學院、銘文與文學學院、科學院、美術學
院、道德與政治學院。法蘭西學術院秉持延續、支持、啟發之精神，促
進文學、科學和藝術的發展。朱德群能夠被提名進入這個法國學術最高
機構，獲選為院士，聲譽崇隆如同藝術桂冠加冕。

　　朱德群曾是臺師大藝術系的教師，身為法蘭西美術學院院士，他實
踐法蘭西學術院延續、支持、啟發的精神，鼓勵青年學子。2007年他捐
贈〈榮光的直感第26號〉作為義賣，所得一千萬元全數贈予臺師大美術
系。2008年，蘇憲法率領師生訪歐時，特別到巴黎拜訪朱德群，表達全
體師生的感謝。這次，朱德群又慷慨贈予一件120號大作〈奇妙之光〉

2008年，蘇憲法（左1）擔任臺師大美術系系主任期間，朱德群致贈臺師大120號油畫〈奇妙之光〉。校長郭義雄（左2）及林昌德（右2）、黃進龍四人與該畫合影。

1977年，朱德群於法國巴黎畫室受訪照。圖片來源：何政廣攝影提供。

供臺師大典藏，祝福臺師大美術系全體師生誠懇創作，散發光芒。為了感念朱德群愛護之情，原臺師大美術系之「師大畫廊」，2009年更名為「德群畫廊」，以崇敬朱大師對於學子的愛護與鼓勵，也銘感他對臺師大美術系的奉獻。

藝術奇妙之光是創意，是藝術家獨特的表現。而真正能夠發光的藝術家來自於自我深層探索之後所散發的氣質。也就是說，這是一個認識自己的過程，這個過程可能經歷學習、迷惘、挫折、冒險、發現等，深層地面對自己，才有可能去挖掘與開發自己的潛能。雖然並非每一個人都能夠有這樣的自覺，但我們可以從藝術史中的卓越大師的親身經驗，看見他們之所以成為大師的關鍵要素。例如，席德進曾經說過：「多看人家，自己才會出現」。朱德群也有類似的說法。《藝術家》雜誌創辦人何政廣於1977年在巴黎訪談朱德群的文本中，曾經談及畫家應具的基礎。朱德群說：

良好的基礎對畫家來說非常重要，基礎的深淺對作畫發揮能力及繪畫效果具有直接的影響。不過我對所謂的基礎，要加以解釋——除了繪畫本身技巧描繪修養之外，一般的文學、哲學、智識應該也包括在內。到繪畫成熟階段，是思想問題，這些學養愈見重要，因為可使畫豐富及認識深刻，畫和其他學術不一樣，先要融匯，再加以貫通。否則，你將趨向於表面，不能深入。另外我覺得欣賞畫也應該屬於畫家的基礎之一，欣賞畫不僅是知道畫的來龍去脈，說畫如何好是不夠的，最重要的要你的感情能直接和畫接觸，你能夠感覺畫的好壞和品格，領受作家的靈魂，這些都是只能意會而不能言傳的，如果感受是正確的，對你作畫才會受益。

誠如兩位藝術大家的看法，蘇憲法遊訪世界各地，寫生取景的同時，也會去參觀各地美術館，欣賞前輩大師與當代風潮的藝術作品。他看得越多，繪畫心得也越加豐富，他領略到異國的風景、建築和藝術都是人文精神的結晶。從事創作確實不能閉門造車，要多多欣賞。然而，

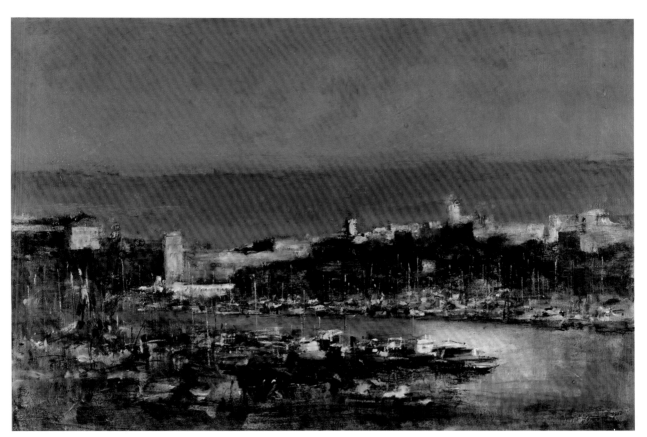

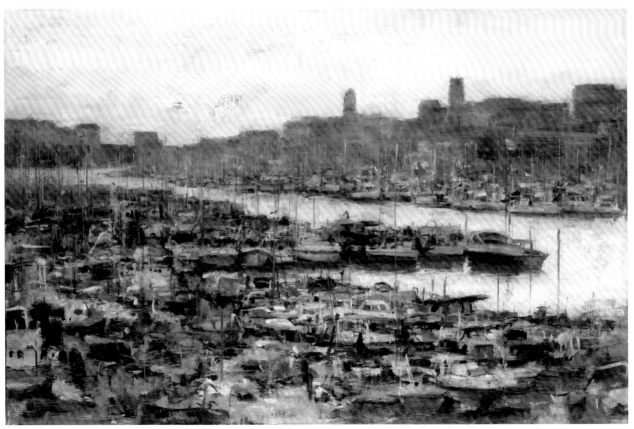

年輕學子尚未獨立，若沒有經濟的資源與條件，出國寫生或參觀世界經典美術館，談何容易。蘇憲法年輕時期也有相同的甘苦。一旦有機會可以舉辦國際交流，他必全力以赴，積極爭取。2008年他籌辦了「橫跨歐亞──臺俄當代藝術：臺灣師大美術系與俄羅斯列賓美院教授作品交流展」與研討會。這是非常難得的國際交流經驗，特別是1922年至1991年，俄國成為聯邦制共產主義國家，而自1949年國民政府來臺，長期奉行反共抗俄政策，臺灣民眾對於俄國及其文化藝術感到陌生，即使在1991年蘇聯解體之後，兩國在臺北與莫斯科設有官方的經濟文化交流機構，但實質的交流並不密切。

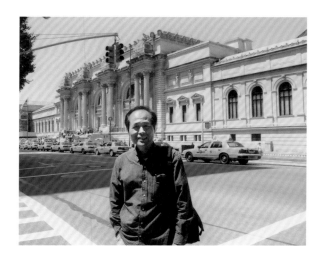

蘇憲法,〈寧靜的港灣〉,
2014,油彩、畫布,
89×174cm。

左頁上圖:
蘇憲法,〈亞得里亞海
之珠〉,2019,油彩、
畫布,65×91cm。

左頁下圖:
2010年,蘇憲法參訪美
國紐約大都會博物館留
影。

　　列賓美術學院,這間俄羅斯美術最高學府創立於1757年,為了仿效法蘭西皇家繪畫與雕塑學院而設置,名為聖彼得堡藝術學院,1764年凱瑟琳大帝(Catherine the Great)將其更名為帝國藝術學院(Imperial Academy of Arts)。1918年俄國革命後,學院歷經數次更名,1944年為紀念畫家列賓(Ilya Repin, 1844-1930),名為列賓列寧格勒繪畫、雕塑與建築學院(Ilya Repin Leningrad Institute for Painting, Sculpture and Architecture),1991年以後更名為聖彼得堡繪畫、雕塑與建築學院(St. Petersburg Institute for Painting, Sculpture and Architecture),簡稱「列賓美院」。列賓如同他同時代多數俄羅斯社會寫實主義畫家,喜歡描繪真實的生活,他深切體察社會的變動,以勞動者或從事真實活動的普通人作為作品的題材。列賓從自身民族文化關懷,吸收歐陸藝術精華,他深刻的批判精神與獨特創造,將俄國寫實主義推向高峰。

　　臺灣經歷長達三十八年的戒嚴體制,反共政策的影響,導致社會寫實主義的創作和作品隱身於藝術領域的邊緣。因此,蘇憲法籌劃邀請以社會寫實主義(Social realism)著名的列賓美院來臺交流,意義非凡。在理念與精神層次方面,這場交流讓社會寫實主義藝術再度折射於臺灣,

同時也是超越時空與臺灣解嚴以後當代藝術批判姿態相互輝映。此外，兩所美術最高學府都致力於學院藝術的傳承，堅持基礎厚實的訓練，讓新世代的創作者在面對快速變化的潮流，能夠以扎實的功力表現當代的藝術精神。為了促成此次交流，臺師大美術系煞費苦心，尤其是經費籌措相當辛苦。蘇憲法爭取教育部、學校、國立國父紀念館及國泰世華銀行的贊助，終於在2008年12月13日在國立國父紀念館實現這個艱鉅的任務。展覽規模空前，共有老、中、青三代三十一位教授，六十件作品來臺展出。

　　蘇憲法擔任系主任期間，除了國際交流活動，另外還有兩項建樹，為這個已經一甲子歲月的系所，開展新的格局。其中一項是將原本美術系面向師大路的入口，轉向到路面較為寬闊的和平東路，如此系所出入更為方便，也利於觀眾至德群藝廊觀展的動線。另一項則是籌備「臺師大文物保存維護研究發展中心」的設立。臺師大美術系「優秀師生作品留校」制度，典藏著一批橫跨半世紀的珍貴作品，成為臺師大最珍貴的校藏資源、也是建構臺灣近代美術史的重要作品。2006年，為保存並活用藏品，美術系著手將塵封的藏品整理、清點、造冊、修復。蘇憲法曾經贊助支持蔡瑞月舞蹈教室與舞作重建，深感藝術文化資產保護的重要意義，秉持美術系典藏品維護保存的理念，爭取到教育部補助師範大學轉型計畫，禮聘修護專家張元鳳教授，籌備文物保存維護研究發展中心，2011年10月22日「文物保存維護研究發展中心暨美術學系藝術文物修復室」正式落成啟用。

　　2009年卸下系主任的蘇憲法也已到

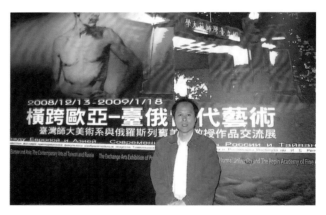

上圖：蘇憲法，〈候機室〉，2009，油彩、畫布，80×116.5cm。

左下圖：2009年，蘇憲法攝於至英國倫敦大都會大學擔任訪問學者時之研究室。

右下圖：2009年，蘇憲法至英國倫敦大都會大學擔任訪問學者時留影。

了花甲之年，他精力充沛，國際交流的腳步不歇，很快地，起身前往英
國倫敦大都會大學擔任訪問學者，期間的交流、參觀與沉思，蘇憲法轉
以畫筆感性地將它們吟唱出來，每一句，每一聲，都幻化成色彩絕妙的
詩篇。

【 繪畫將距離拉近 】

在雪隧工程即將完成之際，中華郵政預計發行紀念郵票以茲慶祝。但是該用什麼樣的內容來呈現呢？有人提出使用空拍照片，也有人建議以繪畫來表現，經過討論，中華郵政認為：「儘管因為紀錄工程而拍攝大量的空拍圖取得容易，但那些空拍圖卻始終無法把整條公路的全貌放在同一個畫面裡呈現。」最後，中華郵政決議以繪畫作為紀念郵票的內容，因為繪畫才能夠把臺北與宜蘭的距離拉近，於是中華郵政邀請蘇憲法來繪製設計。畫家為了此項任務還特別參與整個雪隧工程的探勘，親自見證這項工程的宏偉與細緻。這張水彩作品轉化為中華郵政「國道5號南港蘇澳段完工通車紀念郵票小全張」。

紀305 Com.305

國道5號南港蘇澳段完工通車紀念小型張

「國道5號高速公路南港蘇澳段」西以南港系統交流道銜接國道3號，經臺北縣石碇、坪林，穿越雪山隧道，接宜蘭縣頭城、礁溪、壯圍、宜蘭、五結、羅東、冬山而抵蘇澳，全長約55公里，為第一條連接臺灣東西部之高速公路。

「國道5號高速公路南港蘇澳段」沿山區及溪谷而行，為維持天然景觀面貌，大部分路段採環境干擾程度最輕的隧道或高架橋梁施工方式，減少土方開挖及避免施工污染水源，堪稱生態環保的典範；其中工程最為艱鉅的雪山隧道，全長12.9公里，為世界第五、東南亞第一的公路隧道。完工通車後，臺北、宜蘭間的行車時間將由2小時大幅縮短為30分鐘，對於促進地方產業繁榮及平衡臺灣東、西部經濟發展，具有莫大效益。

Completion of the Nangang - Suao Section of National Expressway Number Five Commemorative Miniature Sheet

Connecting to National Freeway Number Three at the Nangang System Interchange, the Nangang - Suao section of National Expressway Number Five passes through Shihding and Pinglin in Taipei County, the Hsuehshan Tunnel, and then enters Yilan County, passing through Toucheng, Jiaosi, Jhuangwei, Yilan, Wujie, Luodong, and Dongshan, before ending in Suao. The total length of the Expressway is 55 kilometers. It is the first national expressway linking eastern and western Taiwan.

The Nangang - Suao section of National Expressway Number Five runs through mountainous areas and river valleys. In order to protect the natural scenery along the way, tunnels and viaducts, which have little impact on the environment, were adopted for most stretches of the route. In this way, the expressway builders reduced the amount of excavation and avoided construction that would seriously add to water pollution. The expressway is a model of ecological and environmental protection. The 12.9 km Hsuehshan Tunnel, the fifth longest tunnel in the world and longest in Southeast Asia, was the most challenging part of construction. With completion, travel between Taipei and Yilan has been significantly reduced to 30 minutes from two hours. The expressway greatly promotes the prosperity of local industry and helps to balance economic development between eastern and western Taiwan.

紀305.1 600,000

「國道5號高速公路南港蘇澳段」西以南港系統交流道銜接國道3號，經新北市石碇、坪林，穿越雪山隧道，接宜蘭縣頭城、礁溪、壯圍、宜蘭、五結、羅東、冬山而抵蘇澳，全長約55公里，為第1條連接臺灣東西部之高速公路，為紀念北一高家東大交通建設之完工通車，中華郵政公司特發行小全張1張。

Connecting to National Freeway Number Three at the Nangang System Interchange, the Nangang - Suao section of National Expressway Number Five passes through Shiding and Pinglin in New Taipei City, the Xueshan Tunnel, and then enters Yilan County, passing through Toucheng, Jiaoxi, Zhuangwei, Yilan, Wujie, Luodong, and Dongshan, before ending in Suao. The total length of the expressway is 55 kilometers. It is the first national expressway linking eastern and western Taiwan. To commemorate its completion and its opening to traffic, Chungdwa Post issued a souvenir sheet.

國道5號南港蘇澳段完工通車紀念郵票小全張
Completion of the Nangang-Suao Section of National Expressway Number Five Commemorative Souvenir Sheet

繪圖者：國立臺灣師範大學美術學系 蘇憲法教授
Painter : Professor Hsien-Fa Su, Department of Fine Arts, National Taiwan Normal University

典藏編號 003

6.

詩意調色

走進物我兩忘的

繪畫境界

蘇憲法，
〈紅梅1〉（局部），
2017，油彩、畫布，
162×112cm。

蘇憲法得自故鄉土地與空氣的滋潤，與生俱來帶著畫筆，在求學期間吸收大師的精華，累積了扎實的專業基礎，屢屢獲獎，展露天賦與才華。

廣結善緣、圓融穩重的個性，受到一致的肯定與信任，創作與行政，文武雙全，奉獻所學與資源，建樹母校。教職退休之後，眾望所歸受聘為臺師大名譽教授以及臺南市美術館董事長，亦相繼獲頒國立嘉義高中、新塭國小「傑出校友」，才德典範。彩光圓滿，成為年輕世代的榜樣。

蘇憲法的藝術創作歷程，經歷了臺灣繪畫思潮從寫實走向抽象的過程。他曾在具象與非具象之間探索，歷經視覺與精神的學理和經典作品的啟發，融合寫實與抽象思維，展開蘇憲法兼具視象與心象的獨特繪畫。畫壇深耕數十載，寫生寰宇，看盡千帆，努力不懈，持續創作。心隨筆運，取象不惑，西方油彩展現東方美學的氣質。畫面詩意盎然，引觀者遐想無限，共感於浪漫想像的詩學境域。

2021年3月，蘇憲法就任臺南市美術館董事長。

彩繪真情，關懷風土

蘇憲法具備著敏銳的眼睛和善感的心靈，用他既有天分又有專業能力的雙手，將真實綺麗的世界轉化為一幅幅的繪畫作品。他的作品總是能夠引領我們發現，我們眼前的世界原來如此綺麗，時時刻刻都散發著撩人心弦的情感。

他取材於旅行與時間經驗，引領我們看見美麗的世界，讓我們以為他可能只擅長風景畫。事實上，他擅長的繪畫門類，還包括人物畫與靜物畫，特別是在旅行與時間經驗的題材的背後，隱藏了他心靈深處的土地關懷、社會關懷與生命關懷，而且隱藏了他對於繪畫創作與理論的思想探索。因此，我們可以進一步從三個階段來理解這些隱藏的意涵。

上圖：
蘇憲法2000年畫冊《蘇憲法作品及創作理念1996-2000》。

下圖：
2015年，蘇憲法於金門寫生。

第一個階段：即1996年於臺北亞洲藝術中心的「蘇憲法油畫個展」和《蘇憲法畫集1996》，以及2000年於臺北世華藝術中心的「為臺灣把脈」蘇憲法油畫個展和《蘇憲法作品及創作理念1996-2000》，綜合這兩個展覽畫冊，作品多數為風景的描繪，包括臺灣的風景與國外的風景。以臺灣為主題的風景，包括地理和人文的描繪，例如〈綠山白水〉（P.80）、〈鄉野〉、〈舊居〉、〈淡江繁華〉（P.79）、〈午後臺南〉、〈家在澎湖〉（P.120上圖）、〈十分車站〉、〈河塘春色〉（P.121上圖）、〈集集車站〉（P.121下圖）；

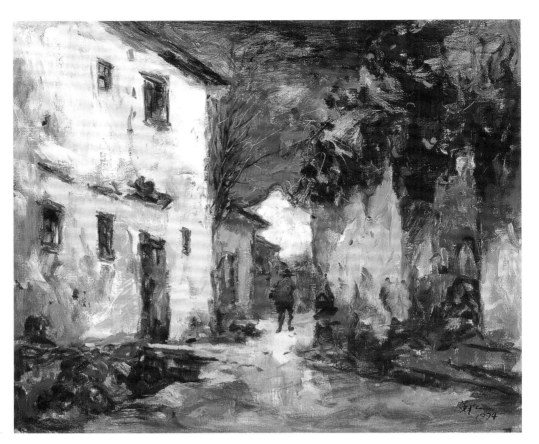

蘇憲法,
〈舊居〉,1994,
油彩、畫布,
60.5×72.5cm。

蘇憲法,
〈午後臺南〉,
1998,
油彩、畫布,
60.5×72.5cm。

蘇憲法，
〈河塘春色〉，
1999，
油彩、畫布，
89×130cm。

蘇憲法，
〈集集車站〉，
1997，
油彩、畫布，
60.5×72.5cm。

左頁上圖：
蘇憲法，
〈家在澎湖〉，
1998，
油彩、畫布，
53×72.5cm。

左頁下圖：
蘇憲法，
〈迎神賽會〉，
1999，
油彩、畫布，
52×76cm。

蘇憲法，〈門神〉，1999，油彩、畫布，162×130cm。

蘇憲法，〈媽祖巡海〉，1999，油彩、畫布，91×72.5cm。

蘇憲法，〈燒王船〉，2000，油彩、畫布，72.5×60.5cm。

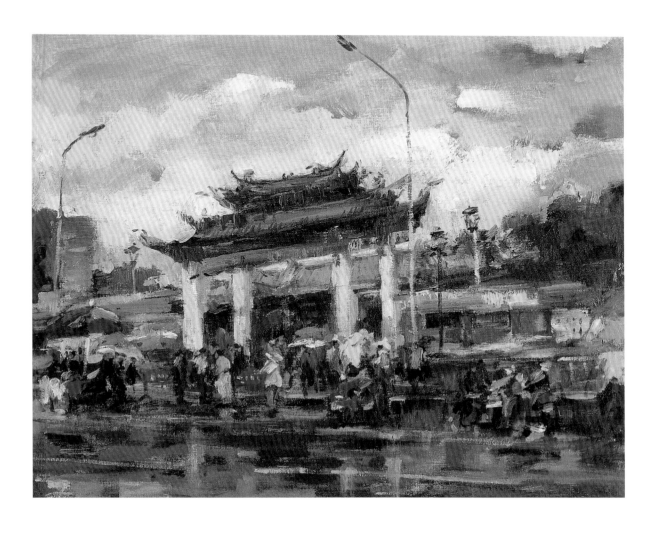

蘇憲法，〈龍山寺〉，
1999，油彩、畫布，
53×65cm。

風俗祭典的活動，例如：〈門神〉（P.122）、〈點燈〉、〈媽祖巡海〉（P.123）、〈迎神賽會〉（P.120下圖）、〈龍山寺〉、〈燒王船〉，以及都會生活的景致，例如：〈臺北夜未眠〉（P.126）、〈Pub〉（P.127上圖）、〈咖啡文化〉（P.127下圖）、〈檳榔西施〉、〈飆車〉、〈臺北向前行〉、〈西門舊街〉、〈車水馬龍（臺北館前路）〉、〈羅斯福路〉、〈大高雄〉；另有港口船隻的描繪，例如：〈港都夜曲〉（P.50）、〈回航〉（P.128下圖）、〈待發〉、〈關渡映畫〉（P.40下圖）、〈高雄漁家〉、〈大船入港〉、〈船影波光〉、〈澳底港〉（P.128上圖）。

　　從蘇憲法對臺灣風景的描繪，看見他對於斯土斯民的情懷，表現出人和土地的親緣關係，對於土地與自然的歌詠；海島民族的信仰

活動，敬天愛地的謙卑質樸；都會生活，車輛川流不息的街景、入夜以後的喧囂浮華、象徵都會的咖啡文化及飆車奇特現象。土地、人文與都會的主題都有著他對家鄉自然、文化、社會的切身省思與關懷。他引用義大利藝術評論家阿基萊·博尼托·奧利瓦（Achille Bonito Oliva, 1939-）的觀點來闡述他對家鄉的真情。奧利瓦認為：「藝術應跳脫前衛藝術（Avant-Garde）的邏輯結構，回到它人性的、感性的、非語言辯證的傳統。」回到人性的觀點，正是呼應蘇憲法對港口船隻題材的情有獨鍾，他來自嘉義布袋漁港，作為一名鯤鯓子弟的畫家，天光接水光的海港風光，自然成為他對家鄉源源不絕的真情畫意。

蘇憲法，〈臺北夜未眠〉，1999，油彩、畫布，60.5×72.5cm。

右頁上圖：
蘇憲法，〈Pub〉，1999，油彩、畫布，91×116.5cm。

右頁下圖：
蘇憲法，〈咖啡文化〉，2000，油彩、畫布，65×91cm。

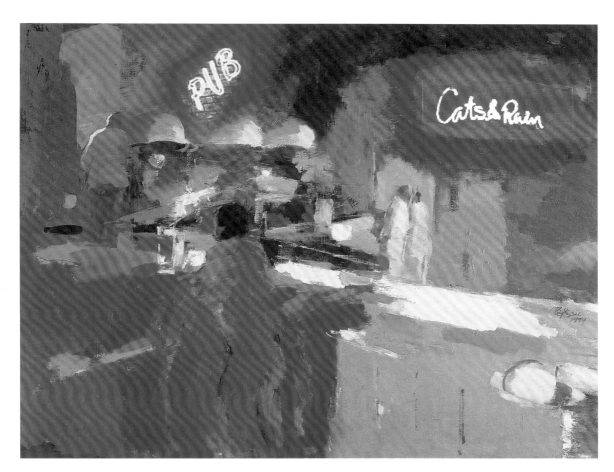

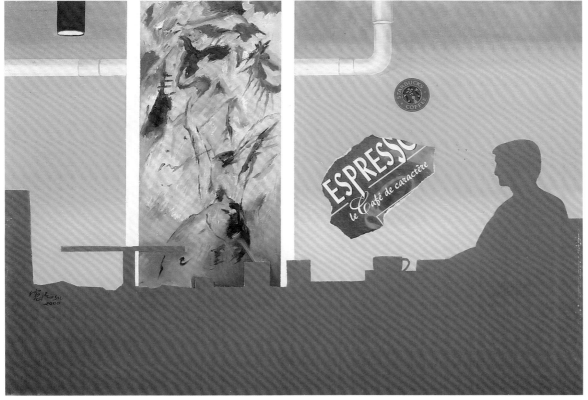

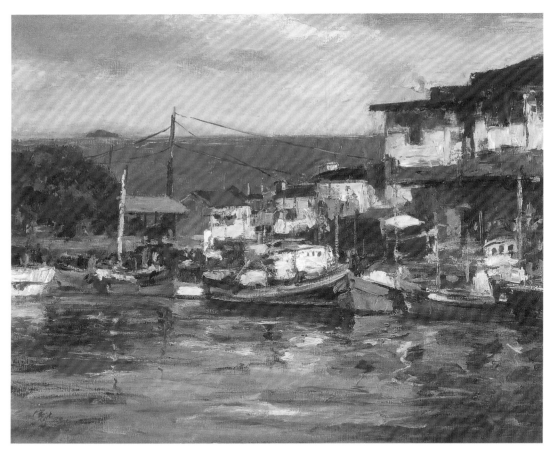

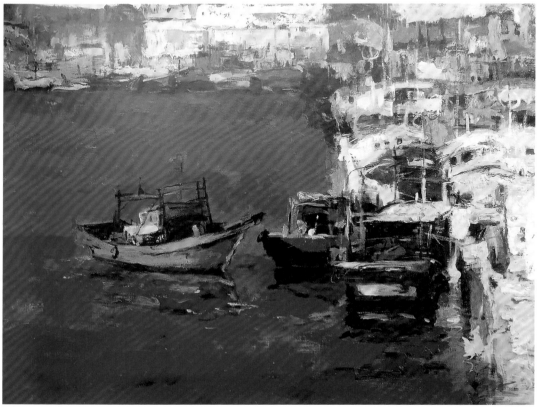

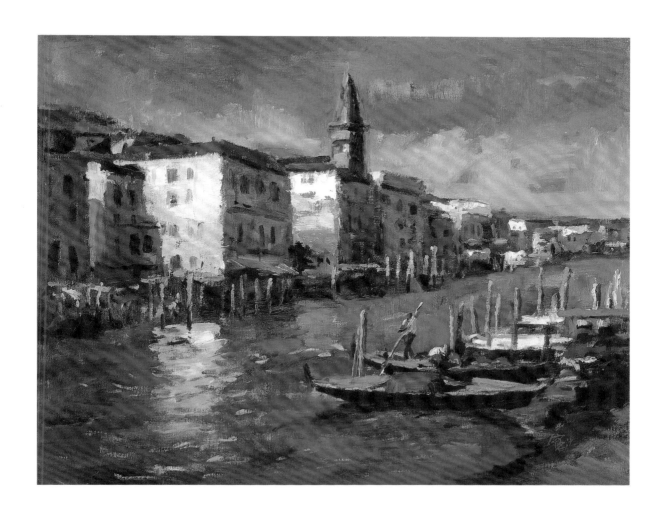

蘇憲法,〈藍天朝陽〉,
1996,油彩、畫布,
53×65cm。

左頁上圖:
蘇憲法,〈澳底港〉,
1999,油彩、畫布,
60.5×72.5cm。

左頁下圖:
蘇憲法,〈回航〉,
1999,油彩、畫布,
80×116.5cm。

　　海港的船舶總是要出航才有可能滿載豐收,蘇憲法懷著家鄉的真情出航,去探索異國鄉土的風采。他說:「旅行之於他人是遊山玩水,是休閒活動,但旅行之於我卻是另一種辛勤工作的開始。」外國的風景,是他視覺的行腳,觀察異國的自然和人文風貌。他的恩師陳銀輝曾說:「他(蘇憲法)認為繪畫創作不該是風景照片的再版,藝術家自己要有真正的感動,其作品才有可能感動他人,這種認真踏實的態度,使他筆下的景物都不是匆匆一眼所見,而是用兩腳走遍、用汗水苦得,將親臨其境的真心體會轉注於畫布之上,所以他許多作品的內容,並非完全出自於自然一角的裁切,而是依據先前視覺經驗的記憶,再予以組合構成。」

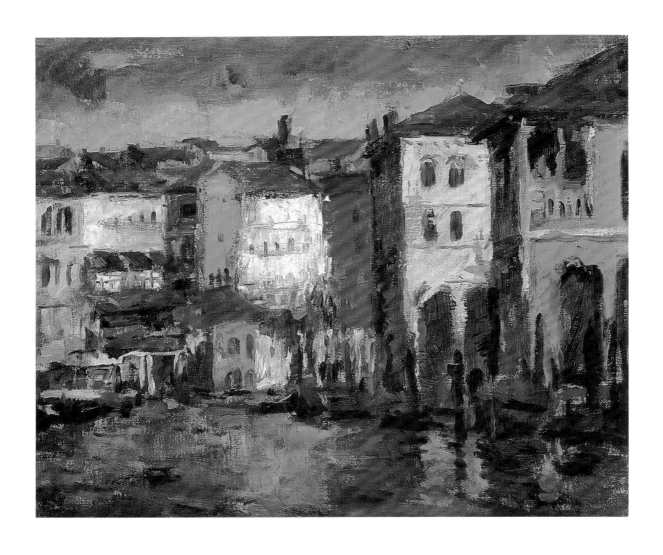

蘇憲法，〈燦爛水都〉，
1995，油彩、畫布，
45.5×53cm。

藝評家王哲雄一篇名為〈花香人面相輝映，澤國水都照清明：評介蘇憲法的繪畫作品〉的序文，明確的標幟出蘇憲法這個階段的題材與特色，除了風景畫，另有人體的素描和油畫、靜物畫以及花草植物的描繪。他快速跳耀的筆觸，輕盈隨性即能掌握對象物的輪廓；豐富多色油彩肌理，展演出明暗對峙的穩重建築、豪邁奔放的波光倒影以及變化莫測的天光幻彩。這些顯著的特色，清晰可見於他描繪義大利威尼斯的作品，例如：〈晨照威尼斯〉（P.81上圖）、〈威尼斯印象〉（P.81下圖）、〈漁船場〉、〈藍天朝陽〉（P.129）、〈燦爛水都〉、〈水天一色〉、〈船歌〉、〈威尼斯晨光〉、〈藍色威尼斯〉、〈徜徉〉（P.132）。

蘇憲法，〈水天一色〉，1996，油彩、畫布，60.5×50cm。

蘇憲法，〈徜徉〉，
1997，油彩、畫布，
91×116.5cm。

在《現代藝術的潮流：從野獸主義到後現代主義》（*Concepts of Modern Art : From Fauvism to Postmodernism*）一書中，藝術史家諾伯特‧林頓（Norbert Lynton, 1927-2007）在〈表現主義〉（*Expressionism*）一文中指出，透過顏色和形狀、筆觸和肌理、大小和比例的表現，作為一種自我揭示的手段，以釋放與傳遞個人強烈的情感，這種通過視覺手法來感動我們的藝術，便是表現主義的藝術。他認為，傳統威尼斯畫派戲劇性的燈光、豐富的色彩和個性化的筆觸，可以說是20世紀表現主義的源頭之一。

這樣的觀點確實可以說明，柯克西卡曾經受到威尼斯畫派提香、丁托列托、維羅內塞的影響，而當蘇憲法深耕徜徉於學理時，他也曾研究柯克西卡的畫風。我們明顯看見，蘇憲法這個階段的繪畫形式，確實是立足在表現主義的系譜之中。他對家鄉和世界的感動，揭示於畫布中，為這個世界創造更為豐富的真實與情感。

【 反哺之情：蘇憲法感念母親和感謝母校 】

2012年蘇憲法自臺師大美術系退休，同一年母親離世，為了感念慈母恩情，捐贈一幅80號油畫〈伊亞的白教堂〉作為對母親的紀念，並感謝母校的培育。他心繫臺師大美術系學風傳承，於2020年捐款並設置「蘇憲法教授油畫創作獎學金」，嘉惠學子，鼓勵油畫創新。2022年時逢臺師大建校百年，為見證母校百年樹人的教育典範，特別繪製百號〈師大百年校景圖〉捐贈母校以茲感謝與慶祝。

蘇憲法，〈伊亞的白教堂〉，2002，油彩、畫布，89.5×145.5cm。

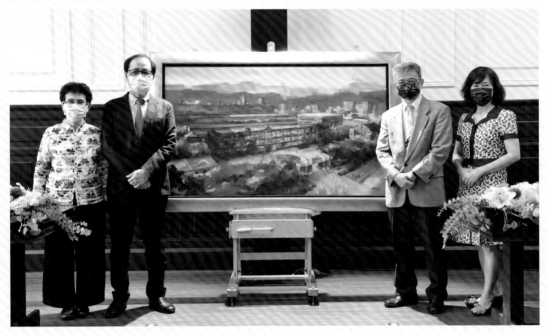

2022年，蘇憲法繪贈100號油畫〈師大百年校景圖〉予國立臺灣師範大學。右起：趙惠玲院長、吳正己校長、蘇憲法、妻子黃杏森。

視覺造境，白色詩學

右頁上圖：
蘇憲法，〈西湖水舞〉，
2010，油彩、畫布，
65×91cm。

右頁下圖：
蘇憲法，〈綠水澄境〉，
2017，油彩、麻布，
80x116.5cm。

　　當我們面對蘇憲法繪畫作品的綺麗與感動時，更有必要去發現，
他一直有意識地在思索寫實繪畫與抽象繪畫的思潮演變。學生時期，他
和多數人一樣，也曾經在兩者之間游移與徘徊。然而，寫實與抽象或者
具象與抽象的課題，源自於西方繪畫發展過程，源自於前衛藝術對於長
期主導審美權威的寫實藝術所做的反思。這樣的反思，再加上藝術家對
於自己所處社會的批判，各種觀點大鳴大放，迸發出各種藝術流派，諸
如野獸主義、立體主義、表現主義、抽象藝術等等新興潮流。這些流派
提出的主張都有自己的擁護者，擁護者一旦未經深思熟慮，也未能清楚
表述，往往容易陷入武斷的二元論，於是，寫實與抽象或者具象與抽象
的藝術分類，便被分割為視覺性與精神性的二元思維。美學家廖仁義指
出：

　　　這樣的二元論其實來自西方哲學史從柏拉圖以來的二元論傳統，
　　　這個傳統將感覺層面與理性層面放進對立而無法結合的關係。即
　　　使亞里斯多德試圖透過理性的抽象作用去連結這兩個層面，但這

蘇憲法，〈麗日荷風〉，
2012，油彩、畫布，
112×162cm。

兩個層面被認為互有差異的認知卻是根深蒂固。也因此，才會有視覺與精神之間或者具象與非具象之間互別苗頭的思想。

事實上，視覺與精神的分割或對立並不存在於任何形式的藝術，它們只不過是作品呈現的特徵，或者是每一位創作者的表述方式罷了。朱德群認為，抽象畫是無形之有形，是絕對自由的繪畫。自由的珍貴在於創作者在無法中求法，使自身充實有內涵，在高度和諧的自由發揮，以達作品的至善至美。但許多人誤解自由，無能力自持而迷失，走向空洞乏味的末途。身為一位抽象派的畫家，朱德群取法於寫實繪畫的前輩大師，在親身造訪大師們的原作之後，他說：

> 林布蘭特（Rembrandt, 1606-1669）的作品到了晚年可謂爐火純青，發揮的自由到了隨心所欲的十全十美境界……他的畫給我很大的啟示，直接、間接對我的影響很大……法蘭傑斯卡（Piero Francesca, 約1415-1492）、達文西（Leonardo da Vinci, 1452-1519）及波蒂切利（Sandro Botticelli, 1445-1510）的許多畫都是感人肺腑、美不勝收的作品。這更堅定了我的看法，不管畫什麼樣的畫，應誠懇努力向「質」方面發展，以達最高水準，方可永恆存在。

蘇憲法進入表現主義的系譜之後，從具象與抽象二元論的框架跳脫出來，他自信且堅定的說：

> 藝術是一種生活的反應，藝術創作則是畫家情感內涵的具體表現。作畫不僅是造形的再現，更是思想的傳達，真正優秀的繪畫作品應是創作者真實自我的表現，源自於畫家現實生活的經驗與真誠悸動的內心世界，不執迷於傳統的表象或未經消化的新潮、不拘泥於固定的形式、不為狹窄的地方觀或各種流行的意識型態所囿。

誠如朱德群所言，「不管畫什麼樣的畫，應誠懇努力向『質』方面

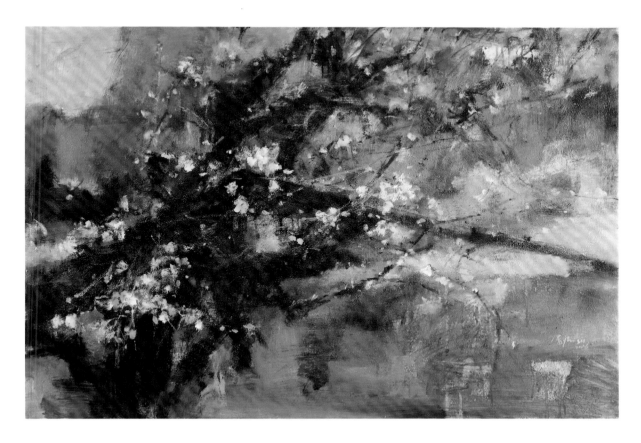

發展」。蘇憲法誠懇地不斷去探索技法和材料的變化，以及它們可能衍生的美學意涵，邁入他繪畫創作與理論思想探索的第二階段。

第二個階段：亦即從2001年的「映象之旅」到2003年的「視象與心象」的過程。這一時期，顯示出他畫風的轉折到繪畫美學的確立；這

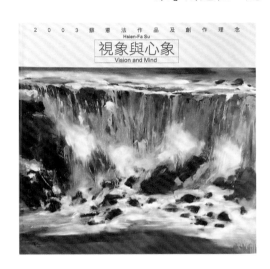

時蘇憲法持續在風景的題材著墨，就像他喜歡的作家米蘭・昆德拉（Milan Kundera, 1929-2023）在《生命中不可承受之輕》所述：「幸福是對重複的渴求」，而其實這種創作態度正是法國17世紀繪畫巨擘普桑（Nicolas Poussin, 1594-1665）所說的：「繪畫的新穎，主要不在於未曾見過的題材，而在於新的構圖與表現，使平凡普通的題材，變得獨特而有新意。」

從《蘇憲法作品集2001》的作品中，我們看見

蘇憲法，〈維也納印象〉，2002，油彩、畫布，65×91cm。

蘇憲法，〈威尼斯映畫〉，2008，油彩、畫布，130×162cm，臺北市立美術館典藏。

蘇憲法，〈城市掠影之3維也納〉，2016，油彩、畫布，80×116.5cm。

蘇憲法，〈城市掠影──台北101〉，2016，油彩、畫布，112×162cm。

他施展成熟的顏料統合技法，他一方面使用大量油彩厚塗，或是色層的覆蓋與交疊，呈現出色彩斑斕的視覺效果；另一方面他使用單色油彩，用平塗無肌理的方式，營造出非透視的空間印象。這兩種不同的色彩處理，在他的巧手裡調和出既寫景也寫意的畫面。正如他對色彩的統合，進一步的，他也融合了具象和抽象的形式，透過「以物取境」和「白色詩學」的觀念和手法，兼具視覺與精神的傳達，具體呈現出他「視象與心象」的繪畫美學。

關於「以物取境」，蘇憲法指出：

> （繪畫）的觀念、思想、情感，經由物質傳送或轉化為精神，但又還原為物質的一個實體，而審美的觀念除了本能的心與知覺外，還需要「經驗」，也就是物象是順從觀賞者的知覺經驗，然後才在他心中形成意義，所以以物取意、以物取境是累積「經驗」的手段與方式。

蘇憲法2001年畫冊《蘇憲法作品集2001》。

至於「白色詩學」，則是蘇憲法融合西方繪畫與中國繪畫所演繹的「白」，也就是說從「實白」到「虛白」的演變，美學家廖仁義認為，這個演變讓蘇憲法繪畫的東方意境達到成熟的高峰，並稱之為「白色詩學」。毫無疑問，「白色」確實貫穿著蘇憲法從初期的作品到成熟的作品。我們回溯他的成長環境，布袋鹽田的雪白鹽山，以及白色晶體折射出來的彩光，都是家鄉自然賦予他的創作天分，早在1972年的〈自畫像〉（P.31左圖）、1973年間的〈白色靜物〉（P.45）、〈靜物〉（P.55右上圖）、〈睡蓮〉（P.43上圖）、〈師大門口〉（P.32）以及1974年的〈室內〉（P.57）等作品都能夠看到白色顯著的姿態。這種「視覺白」，在蘇憲法的彩筆之中，一直無意識的出現，正如嘉義布袋的水光白、鹽田白，任憑時光和學理的淘洗，都是他無法抹滅的印記。廖仁義從他種類繁多的白色幻化之中辨識出三個主要的層次，亦即：視覺白、心靈白與意境白。而這三個層次的白色演變，正是蘇憲法第二階段繪畫探索的核心。

蘇憲法，〈白教堂〉，
2002，油彩、畫布，
41×53cm。

詩意調色，韶光凝結

　　所謂「視覺白」，指的就是經由眼睛看到的外在事物自身的白色；所謂「心靈白」，指的就是外在事物並不存在的白色，或者並不在視覺層面呈現的白色，而是來自藝術家自己心靈的白色，可以是心情或象徵；所謂的「意境白」，指的是一種既不是事物層面的白色，也不是情感層面的白色，而是一種物我兩忘的白色，白得不符合邏輯，卻符合美學與詩學，就如同蘇東坡《前赤壁賦》裡面的一句「不知東方之既白」，白不是顏色也不是天光，而是遺忘，一種意境叫做遺忘。

　　蘇憲法從過去到現在的繪畫作品中，白色的演變其實是隨著生命歷

蘇憲法，〈墨梅〉，
2019，油彩、畫布，
80×116.5cm。

程在開展。從視覺白到心靈白再到意境白，也就是歲月的痕跡。年歲的
增長，白得越自由，白得越淡薄，白得越寫意。蘇憲法的白色詩學既能
走筆於視覺、物象、自然、生活、時間，也能超越視覺、物象、自然、
生活、時間。誠如英國畫家約翰‧康斯塔伯（John Constable, 1776-1837）
曾說：「沒有任何自然萬物是已完成的。」於是，蘇憲法繪畫創作與理
論思想探索便走向第三個階段。

　　第三個階段：亦即走向浪漫主義（Romanticism），蘇憲法2011年
的「澄境」以及2016年的「韶光四季」，散發著浪漫主義美學的氣質。

　　浪漫可以用來形容感官的唯美印象，但如果我們欣賞藝術只停留在
感官的層次，那也就可能無法看到創作者的美學思想。因此，我們有必

蘇憲法，〈夜櫻〉，2009，油彩、畫布，65×91cm。

蘇憲法，〈戲荷〉，2015，油彩、畫布，89×130cm。

蘇憲法，〈意荷〉，2017，油彩、畫布，80×116.5cm，國立歷史博物館典藏。

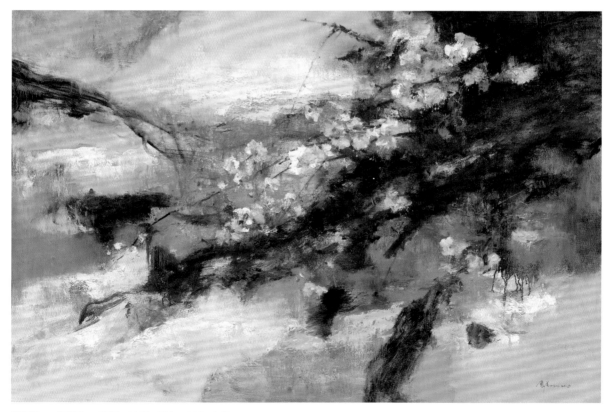

蘇憲法，〈早梅〉，2018，油彩、畫布，112×162cm。

蘇憲法，〈湖畔新晴〉，2010，油彩、畫布，89×130cm。

蘇憲法，〈流影〉，2015，油彩、畫布，89×130cm。

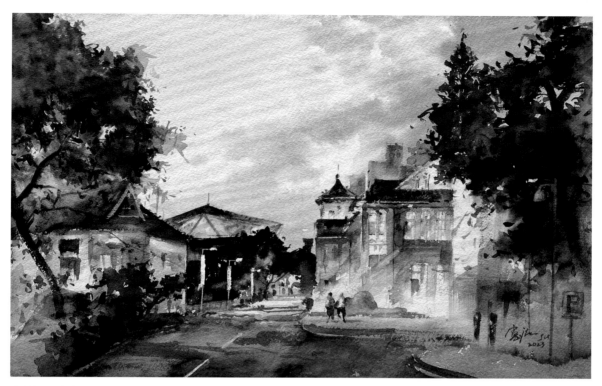

蘇憲法，〈臺南暮色〉，2023，水彩、紙，38x54cm。

蘇憲法，〈雨後蘭嶼〉，2023，水彩、紙，38x54cm。

2016年，蘇憲法回顧展「韶光四季」於國立國父紀念館中山國家畫廊。

要釐清浪漫主義和浪漫的不同，才能夠理解蘇憲法在創作歷程已達成熟高峰之後持續超越的精神。美學家朱光潛曾經指出浪漫主義文藝有三個主要特徵：第一，浪漫主義是主觀的，把感情和想像提到首要的地位，文藝帶有濃厚的抒情色彩；第二，浪漫主義回望中世紀的民間文學，它的特點在於想像的豐富，情感真摯，表達方式自由以及語言的通俗；第三，浪漫主義崇尚自然，自然景物的描繪掀起異國情調，強調人和自然的共鳴，也有神在大自然中無所不在的泛神論調。

蘇憲法第三個階段的繪畫明顯表現出浪漫主義的美學特色。這個時期的繪畫作品，依然有常見的旅行場景，看似旅途的經驗與記憶，其實已經是生命經驗的抒情，也是一首首寫給異國景致的情書，不僅僅是視覺的景象，更有想像的柔情蜜意。更重要的是，他善用通俗的繪畫語言，通過風景和自然的題材，流露質樸天真的性情，引發觀者的共鳴。隨之而來的作品，他經常藉著植物表現自然滄桑與日光月影，也詠嘆時間流轉與季節嬗遞。特別「韶光四季」之中的巨幅作品，例如〈春櫻〉、〈夏荷〉、〈秋楓〉（P.150上圖）、〈冬梅〉（P.150下圖）、〈紫藤花瀑〉（P.151上圖）。面對著這些作品，我們彷彿被自然包圍，遺忘時間。詩人楊牧的

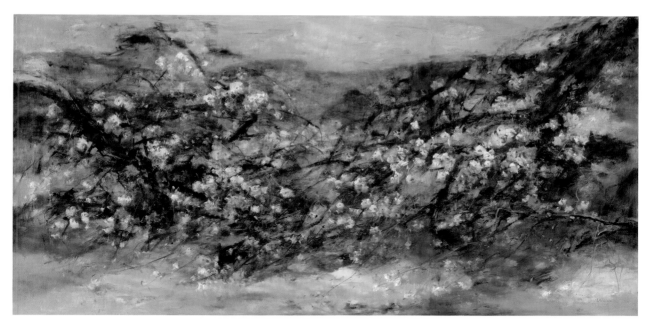

上圖：
蘇憲法，〈春櫻〉，
2018，油彩、畫布，
194×390cm。

下圖：
蘇憲法，〈夏荷〉，
2018，油彩、畫布，
194×390cm。

《時光命題》詩集中有一首〈抒情詩〉，很適合用來解釋蘇憲法這個時
期的繪畫：

　　　過去

　　　和未來

　　　現在我們把它關在門外

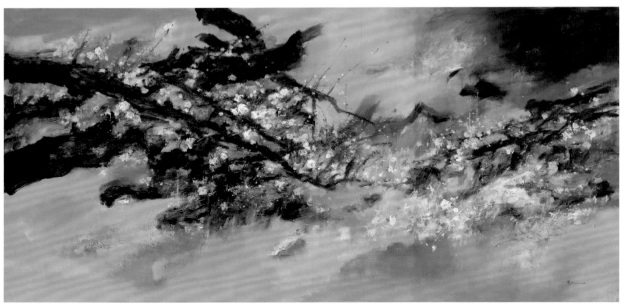

上圖：蘇憲法，〈秋楓〉，2018，油彩、畫布，194×390cm。

下圖：蘇憲法，〈冬梅〉，2018，油彩、畫布，194×390cm。

右頁上圖：蘇憲法，〈紫藤花瀑〉，2018，油彩、畫布，194×390cm。

右頁下圖：2023年，蘇憲法攝於工作室。圖片來源：藝術家出版社攝影提供。

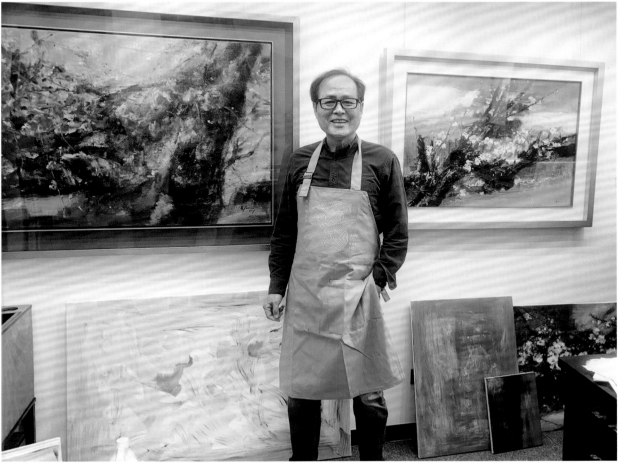

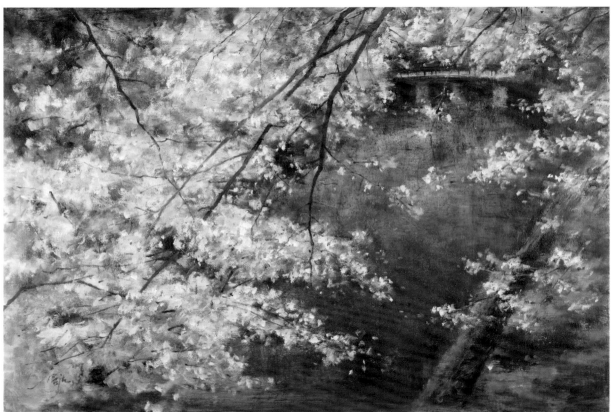

左上圖：蘇憲法2018年畫冊《韶華四季：蘇憲法油彩的東方詩境》。

右上圖：2018年，蘇憲法攝於浙江美術館個展開幕式。

下圖：蘇憲法，〈紅橋春櫻〉，2017，油彩、畫布，80×116.5cm。

右頁上圖：蘇憲法，〈初夏新荷〉，2021，油彩、畫布，80×116.5cm。

右頁下圖：蘇憲法，〈楓華正茂〉，2021，油彩、畫布，80×116.5cm。

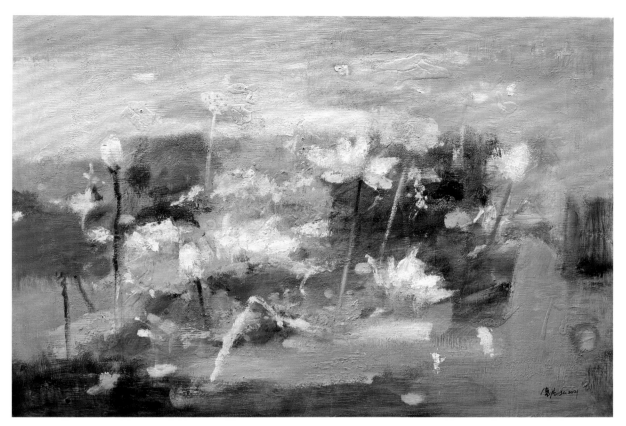

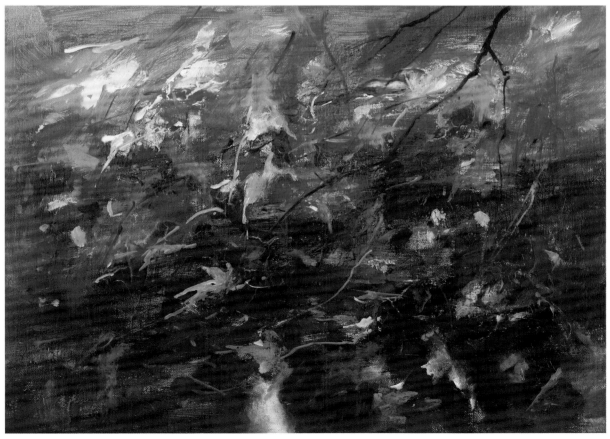

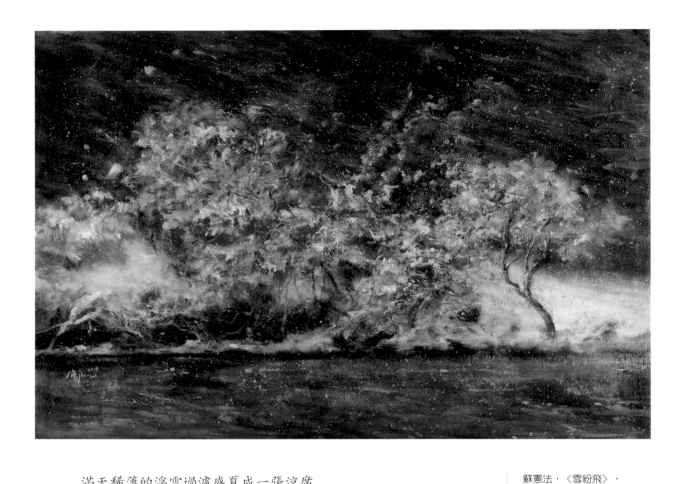

蘇憲法，〈雪紛飛〉，
2016，油彩、畫布，
80×116.5cm。

滿天稀薄的浮雲過濾盛夏成一張涼席

如山谷當中的溪在水薑邊緣

繞行，如一一辨認過的花

從小時候開到現在，如正午

靜擁濃蔭的寺廟廊廡

正對你點好插上的一枝香

　　詩人提醒我們，最珍貴的時刻是現在，而蘇憲法的作品讓我們忘卻
過去和未來，只有眼前此刻的現在。廖仁義曾經細緻剖析「韶光四季」
這個系列的繪畫，他說：

　　　　蘇憲法的每一件作品本身都表達了作畫當時的時間經驗、時間心
　　　　境與時間意境。換句話說，他的作品每一件都有著不可重複的時

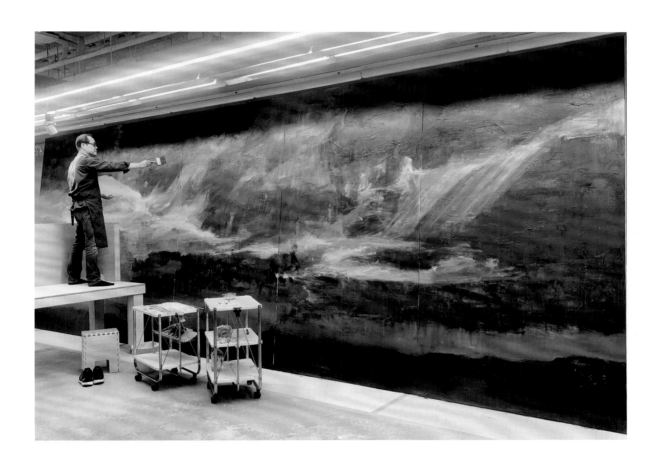

2023年，蘇憲法於內湖工作室創作生涯最大尺寸（280×750cm）作品〈宇宙之光〉。圖片來源：藝術家出版社攝影提供。

間內容與意涵，他必須不只要能畫出物象，更是必須要能畫出時間的流動。固定的物象能夠有形狀，而流動沒有形狀，只能像是光線，像是陰影，像是不固定、不連續的線條，在畫面上自由搖曳。基於這個原因，我們看出蘇憲法繪畫的一個線索，那就是他想要捕捉每一個充滿流動的剎那，讓它得到封存，永遠被看見，延伸成為永恆。

蘇憲法的繪畫之所以產生深刻的情感力量，在於他把無形的情感轉化成為具體的詩域，或許是一抹春櫻、一池夏荷、一葉秋楓與一場冬雪，都能讓每一個詩意的片刻充分地展開出來，而我們的視線也不得不停留在他的畫布上，進入彩光詩域，跟隨著他的走筆調色，一起詠嘆自然，譜寫出屬於自己的生命詩歌。

蘇憲法生平年表

1948 · 出生於臺灣嘉義縣布袋鎮新塭,排行老三,父親蘇瑞成,母親蘇蔡秀錦。父親從事養殖業。

1955 · 七歲。就讀新塭國小一年級。

1958 · 九歲。國小三年級以一幅〈花瓶〉靜物畫登入《小學生畫刊》。

1961 · 十三歲。國小畢業,考上嘉義中學初中部補校。

1962 · 十四歲。嘉義中學初中部補校第一名直升日間部就讀。

1964 · 十六歲。同時考上臺灣省立嘉義師範學校普師科(今國立嘉義大學教育學系)及嘉義中學高中部,因家
庭經濟關係選擇公費的嘉義師範學校就讀,師從甄溟老師學習國畫。

1967 · 十九歲。省立嘉義師專國小師資科(今國立嘉義大學教育學系)畢業,分發至臺南市安南區土城國小服
務。

1969 · 二十一歲。從一次旅行中認識臺南市喜樹國小教師黃杏森。

1970 · 二十二歲。三年國小教師服務期滿,參加大學聯考,考上國立臺灣師範大學美術系,辭國小教職,就讀臺
師大。
· 大一時以一幅4開的不透明水彩〈池畔倒影〉榮獲系展佳作,此獲獎開啟了個人藝術生涯的第一步。

1971 · 二十三歲。大二時以一幅對開水彩〈睡蓮〉榮獲系展第二名,創作重心從水彩轉到油畫。
· 獲全國大專素描展邀請在臺灣藝術教育館展出。

1972 · 二十四歲。大三參加系展,榮獲油畫第三名。
· 獲袁樞真獎學金。

1973 · 二十五歲。以一幅〈白色靜物〉獲國立國父紀念館主辦之第1屆「全國青年書畫競賽」大專美術科系組油
畫第一名。

1974 · 二十六歲。臺師大畢業展以200號油畫〈捕魚樂〉榮獲美術系典藏。
· 3月,榮獲全國大專優秀青年師大代表。
· 6月,臺師大畢業,獲「進德修業」獎章,分發至臺北市大直國中任教。
· 7月,與黃杏森女士結婚。

1975 · 二十七歲。作品〈室內〉獲全省美展油畫類第二名(第一名從缺),此作並由國立臺灣美術館典藏。
· 4月,長女蘇俐潔出生。
· 7月,入伍當兵。

1976 · 二十八歲。9月,長子蘇洋立出生。

1977 · 二十九歲。5月,退伍,進入臺灣廣告公司任職美術設計。
· 7月,入漢光文化事業公司任美術設計。
· 9月,至大直國中報到任教。

1978 · 三十歲。辭大直國中教職,轉任實踐家政專科學校(今實踐大學)美工科助教,並於復興商工美工科兼課。

1979 · 三十一歲。於臺中、臺南參加第55和63屆西畫聯展。

1980 · 三十二歲。轉至臺師大附中國中部任教。

1984 · 三十六歲。辭教職,至美國加州洛杉磯任《國際日報》美術編輯。
· 回國任國立臺灣師範大學附屬高級中學高中部教師。

1985 · 三十七歲。應邀參加全省美展40年回顧展。

1986 · 三十八歲。應邀參加臺北市立美術館虎年特展。
· 通過托福考試,申請到美國密西根州立大學研究所,獲入學許可通知,並參加教育部主辦在劍潭的出國
行前講習。

1987 · 三十九歲。因家庭因素及經濟關係,放棄密西根州立大學之深造機會。

1990 · 四十二歲。考取國立臺灣師範大學美術研究所第1屆西畫創作組碩士班。
· 參加臺北東展藝廊五人聯展。
· 前往巴黎、倫敦旅遊並參觀美術館。

1991 · 四十三歲。首次赴中國廣州、桂林、北京、常州、蘇州、南京等地參訪。

1992	· 四十四歲。臺師大美術研究所碩士班畢業，取得碩士學位。
	· 於師大畫廊舉辦畢業個展。
	· 於臺北高格畫廊舉辦首次油畫個展，出版《蘇憲法畫集1992》。
	· 2月，赴中國黃山旅遊寫生。
	· 榮獲臺北扶輪社傑出成就獎。
1993	· 四十五歲。赴尼泊爾旅遊寫生。
1994	· 四十六歲。應邀參加臺北「陳銀輝師生展」。
	· 應聘臺師大美術系兼任講師。
	· 赴義大利威尼斯、拿坡里、法國巴黎、西班牙馬德里、瑞士少女峰等地旅遊寫生。
1995	· 四十七歲。應邀參加臺北、臺中「臺澳水彩畫聯展」。
	· 參加臺師大美術系第7屆教授聯展；於臺北、臺中參加「中澳水彩畫聯展」。
1996	· 四十八歲。於臺北亞洲藝術中心展出個展，出版《蘇憲法畫集1996》。。
	· 參加中國北京、臺南「海峽兩岸百人油畫家展」。
	· 參加臺北市立美術館「五月畫會」聯展、亞太地區水彩畫邀請展、臺中省立美術館參加「全省美展五十周年展」。
	· 第二次赴義大利、西班牙、荷蘭、英國參訪美術館及旅遊寫生，展開歐洲各地風土、人情、地理等一系列作品發表之開始。
1997	· 四十九歲。應聘為臺師大美術系專任講師。
	· 參加第60屆臺陽美展。
	· 參加日本舉辦「國際美術交流展」。
1998	· 五十歲。參加臺北「亞太水彩畫聯展」、「歐遊紀行」五人聯展。
1999	· 五十一歲。赴美國加州聖地牙哥、舊金山、黃石公園旅遊寫生。
	· 7月，父親蘇瑞成過世。
	· 參加新竹「臺灣畫廊博覽會展」。
2000	· 五十二歲。以《從臺北都會看宗教、社會與文化現象》論文及創作，升等為副教授。
	· 赴奧地利、匈牙利、捷克、德國東西柏林參訪寫生。
	· 於臺北國泰世華藝術中心舉行「為臺灣把脈」油畫個展。
	· 出版《蘇憲法作品及創作理念1996-2000》。
	· 參加臺北「小品之美」聯展、臺北國際藝術博覽會。
	· 獲中國文藝獎章油畫創作獎。
2001	· 五十三歲。4月，赴中國雲南大理、麗江旅遊寫生。
	· 4月，首次造訪日本，驚艷日本櫻花之美，開始「櫻花」作品之創作。
	· 7月，赴西班牙、葡萄牙、法國參訪寫生。
	· 赴美東探望在美留學之女兒，並赴紐約參訪博物館及尼加拉瀑布、加拿大蒙特婁、多倫多等地。
	· 於臺北舉辦「映象之旅」油畫個展。
	· 出版《蘇憲法作品集2001》。
	· 參加臺北「玉山──臺灣地標關懷」聯展、「新世紀亞太水彩畫展」。
2002	· 五十四歲。正值SARS肆虐期間，7月赴維也納、希臘雅典、米克諾斯、聖托里尼等地旅遊寫生，有感於希臘之諸外島之藍、白建築特色，開始白色系列作品之發表。
	· 參加臺陽「六五臺陽、甲子風華」特展。
2003	· 五十五歲。以《視象與心象》論文及創作升等為臺師大美術系教授。
	· 於國泰世華藝術中心舉辦「視象與心象」個展，出版《視象與心象：2003蘇憲法作品及創作理念》。
	· 參加臺北「臺灣戰後五十年臺灣美術大展」。
2004	· 五十六歲。參加臺北「歐洲風情畫七人油畫聯展」。
2005	· 五十七歲。參加臺北「臺灣水彩畫家七人聯展」、第17屆臺灣美展油畫類邀請展出。
2006	· 五十八歲。6月，隨顏慶章（WTO大使）赴法國波爾多參訪酒莊。
	· 於國泰世華藝術中心舉辦個展，出版《2006蘇憲法創作集》。

- 參加中國北京「新世紀兩岸名家大展」、臺北「臺灣教授蒙藏風情展」、臺中「大古藝術中心三人荷花展」。
- 中華郵政為慶祝國道5號南港蘇澳段完工通車，特繪製水彩畫製作小全張郵票發行。

2007 ・ 五十九歲。當選臺師大美術系系主任（2007-2009）。
- 於美國舊金山 Masterpeice 畫廊舉辦油畫個展。
- 參加中國北京「北京當代名家作品聯展」。
- 參加臺北「景域」蘇憲法師生展、臺中國美館「臺灣美術種子特展」。

2008 ・ 六十歲。7月，率師生赴義大利羅馬及法國巴黎造訪朱德群老師，並獲贈120號油畫予臺師大美術系。
- 策展「橫跨歐亞——臺俄當代藝術：臺師大美術系與俄羅斯列賓美院教授作品交流展」。
- 籌劃設立臺師大文保中心，禮聘臺南藝術大學教授張元鳳至臺師大任教，並創立文保中心。
- 美術系系務會議通過臺師大美術系入口大門轉向和平東路，並獲校長支持推動。
- 參加臺北「橫跨歐亞——臺俄當代藝術：臺灣師大美術系與俄羅斯列賓美院教授作品交流展」、「臺灣水彩100年」聯展、「臺灣·國際迷你版畫、素描邀請展」。
- 參加蒙古烏蘭巴托「臺灣心·蒙藏情——臺灣美術教授聯展」。

2009 ・ 六十一歲。6月，銜臺師大郭義雄校長之命，赴美國紐約哥倫比亞大學拜訪臺師大美術系榮譽教授李政道院士。
- 赴倫敦大都會大學（London Metropolitan University）擔任訪問學者。
- 參加韓國「臺灣師範大學美術學系與韓國成均館大學校交流展」、「臺灣師範大學美術學系與韓國朝鮮大學交流展」。
- 參加臺北「臺北國際藝術博覽會」、高雄「國際藝術交流展——東南亞與臺灣的對話」。

2010 ・ 六十二歲。於美國紐約SOHO456畫廊、臺北文化中心舉行「秋之印記」個展。
- 於臺北舉辦「波爾多尋訪」個展。
- 參加浙江美術館舉辦臺北縣藝術之美——水墨與油畫十人聯展「映漾彩影」、參加中國南京「中國國際水彩畫資深名家精品邀請展」、參加臺北「波爾多尋訪——王守英、蘇憲法油畫聯展」。

2011 ・ 六十三歲。任台灣美術院院士。
- 於臺北舉辦「澄境」個展。
- 參加臺北「國際紙藝大展」；於臺北、臺中、臺南參加臺灣當代畫家邀請展「百歲百畫」；於美國紐約、亞特蘭大、臺北參加「臺灣國際水彩畫邀請展」；於中國北京、廣州參加台灣美術院院士大陸巡迴展 TAFA「開創交流」。

2012 ・ 六十四歲。提前一年自臺師大美術學系退休。
- 應聘轉任長榮大學美術系講座教授。
- 8月，母親蘇蔡秀錦過世。
- 參加台灣美術院院士第2屆大展「後殖民與後現代」；於澳洲雪梨、臺中參加「傳統與變革——臺灣澳洲水彩畫交流展」。
- 為感念慈母恩情將〈伊亞的白教堂〉捐贈臺師大典藏。

2013 ・ 六十五歲。於中國北京、上海參加「美麗臺灣——臺灣近現代名家經典作品展（從1911到2011）」；於加拿大多倫多、臺中參加「臺灣加拿大版畫展」；於韓國首爾、臺北參加韓國同德女子大學、臺灣師範大學「中韓交流展」。
- 參加臺北「春遊油彩」聯展、新竹「水波蕩漾——兩岸水彩名家展」、臺中「臺灣百號油畫大展」。

2014 ・ 六十六歲。於澳洲坎培拉參加「Art of "Made in Taiwan"」；於日本東京參加台灣美術院、日本東京松濤美術館聯展「現在臺灣」。
- 於中國北京、上海參加中國第12屆全國美展，獲港澳臺邀請作品優秀獎。
- 參加於臺北101舉辦的「臺灣經典藝術展」、參加臺北「泰風光」水彩畫聯展。
- 於臺北、中國廈門參加「臺師大與廈大師生交流展」；於臺北、中國西安參加第2屆「西安·臺北藝術名家交流展」。

2015 ・ 六十七歲。參加臺北「出水芙蓉——兩岸當代名家水彩邀請展」、「彩滙國際——全球百大水彩名家聯展」。
- 於澳門參加第7屆「海峽兩岸暨港澳地區藝術論壇流轉」水彩藝術展。
- 參加臺中「『不滿』之見——繪畫最佳完成狀態探討」聯展。
- 任國立國父紀念館展覽審查、典藏委員（2015年至今）；任國立中正紀念堂展覽審查、典藏委員（2015年至今）。

2016	· 六十八歲。於國立國父紀念館中山國家畫廊展出「韶光四季——蘇憲法回顧展」。
	· 於韓國首爾參加台灣美術院海外展「臺灣製造」。
	· 於臺北、上海參加「2016兩岸水彩畫藝術家交流展」。
	· 參加臺北「流轉——臺灣50現代水彩畫」聯展。
2017	· 六十九歲。赴馬來西亞吉隆坡參訪千如電子集團並赴蘭卡威島旅遊寫生。。
2018	· 七十歲。赴法國波爾多，與酒莊Lynge Bages合作，以作品〈紅梅迎春〉與〈滿秋〉釀造兩款紅酒。
	· 於杭州浙江美術館展出「韶華四季——蘇憲法油彩的東方詩境」油畫個展。
	· 於馬來西亞吉隆坡參加台灣美術院海外展「臺灣製造」。
2019	· 七十一歲。4月，獲頒第9屆國立嘉義高中「傑出校友」。
	· 8月，卸任中華民國油畫協會理事長。
	· 受聘國立臺灣師範大學名譽教授。
	· 任國立臺灣美術館第16、17、18屆典藏委員（2019至今）；兼任台灣美術院副院長、西畫召集人。
2020	· 七十二歲。捐款新臺幣三百萬元予母校臺師大美術學系成立「蘇憲法教授油畫創作獎學金」。
2021	· 七十三歲。受聘擔任臺南市美術館董事長（2021-2023）。
	· 獲聘財團法人臺大系統文化基金會董事。
	· 任國立臺灣美術館諮詢委員（2021年至今）。
	· 任全國美術展油畫、水彩審查委員（2020年至今）。
2022	· 七十四歲。7月，響應母校國立臺灣師範大學百年校慶特別繪製百號油畫〈師大百年校景圖〉捐贈母校典藏。
	· 11月，獲頒嘉義市布袋新塭國小百年校慶「傑出校友」。
	· 12月，與臺灣菸酒公司跨域合作，以〈春櫻漫舞〉油畫作品發表單一麥芽威士忌紀念酒。
2023	· 七十五歲。任國家文化基金會董事。
	· 《家庭美術館——美術家傳記叢書——彩光‧詩域‧蘇憲法》出版。

參考資料

· 柯克西卡著，吳淑惠譯，〈柯克西卡的自述〉，《雄獅美術》113期（1980.7），頁120-130。
· 齊邦媛，〈留學「生」文學——由非常心到平常心〉，《中國時報‧人間副刊》，1986.11.2-3，版8。
· 奚靜之，《俄羅斯蘇聯美術史》，臺北：藝術家出版社，1990。
· 蕭瓊瑞，《五月與東方：中國美術現代化運動在戰後臺灣之發展（1945-1970）》，臺北：東大，1991。
· 蘇憲法，《蘇憲法》，臺北：亞洲藝術中心，1996。
· 謝里法，《日據時代臺灣美術運動史》，臺北：藝術家出版社，1998。
· 謝里法，《我所看到的上一代》，臺北：望春風文化，1999。
· 蘇憲法，《蘇憲法作品及創作理論1996-2000》，臺北：世華藝術中心，2000。
· 喻麗清，〈由流亡到生根，從漂泊到回歸〉，《文訊》172期（2000. 2），頁53-55。
· 蘇憲法，《蘇憲法作品集》，臺北：國泰世華藝術中心，2001。
· 蘇銀添，《新塭風華》，嘉義：新塭嘉廟管理委員會，2003。
· 蘇憲法，《視象與心象》，臺北：國泰世華藝術中心，2003。
· 蘇憲法，《蘇憲法創作集》，臺北：國泰世華藝術中心，2006。
· 蘇憲法，《澄境》，臺北：蘇憲法，2011。
· 陳建忠，〈「美新處」（USIS）與臺灣文學史重寫：以美援文藝體制下的臺、港雜誌出版為考察中心〉，《國立臺灣師範大學國文學報》52期（2012.12），頁211-242。
· 廖仁義，〈從物象到意境：色彩詩人蘇憲法的繪畫創作思想〉，《韶光四季：蘇憲法回顧展》，臺北：國立國父紀念館，2016。
· 蘇憲法，《韶光四季：蘇憲法回顧展》，臺北：國立國父紀念館，2016。
· 蘇憲法，《韶華四季：蘇憲法油彩的東方詩境》，新北：臺灣文化藝術發展促進會，2018。
· 何政廣，《藝術疆界：那些年海外藝術家訪問錄》，臺北：藝術家，2020。
· 廖仁義、劉碧旭，《取色賦形‧捨像傳神：陳銀輝90藝術歷程》，臺中：國立臺灣美術館，2021。
· Redon, Odilon. À soi-même : Journal 1867-1915, Paris: H. Floury, 1922.
· Stangos, Nikos. (ed) Concepts of Modern Art: From Fauvism to Postmodernism, London: Thames and Hudson, 1981.
· Lucie-Smith, Edward. Symbolist Art, London: Thames and Hudson, 1988.

▎感謝：本書承蒙蘇憲法授權並提供相關圖版、資料，特此致謝。

家庭美術館／美術家傳記叢書

彩光・詩域・蘇憲法

劉碧旭／著

發 行 人｜陳貺怡
出 版 者｜國立臺灣美術館
地　　址｜403 臺中市西區五權西路一段 2 號
電　　話｜（04）2372-3552
網　　址｜www.ntmofa.gov.tw
策　　劃｜蔡昭儀、何政廣
審查委員｜王偉光、石瑞仁、邱琳婷、李欽賢、吳超然、吳繼濤
　　　　｜林育淳、林保堯、林素幸、林欽賢、陶文岳、莊育振
　　　　｜黃冬富、蔡佩桂、蕭瓊瑞、簡子傑
執　　行｜林振莖
編輯製作｜藝術家出版社
　　　　｜臺北市金山南路（藝術家路）二段 165 號 6 樓
　　　　｜電話：（02）2388-6715・2388-6716
　　　　｜傳真：（02）2396-5708
編輯顧問｜謝里法、林柏亭
總 編 輯｜何政廣
編務總監｜王庭玫
數位後製總監｜陳奕愷
數位藝術製作｜林芸瞳、陳柏升
文圖編採｜許懷方、王　晴、蔣嘉惠
美術編輯｜吳心如、柯美麗、王孝媺、張娟如
行銷總監｜黃淑瑛
行政經理｜陳慧蘭
企劃專員｜朱惠慈

總 經 銷｜時報文化出版企業股份有限公司
　　　　｜桃園市龜山區萬壽路二段 351 號
電　　話｜（02）2306-6842

製版印刷｜鴻展彩色印刷股份有限公司
裝　　訂｜聿成裝訂股份有限公司

初　　版｜2023 年 11 月
定　　價｜新臺幣 600 元

統一編號 GPN　1011201080
ISBN　978-986-532-891-7

國家圖書館出版品預行編目資料

彩光・詩域・蘇憲法／劉碧旭 著
-- 初版 -- 臺中市：國立臺灣美術館，2023.11
160面：19×26公分（家庭美術館.美術家傳記叢書）

ISBN　978-986-532-891-7　（平裝）

1.CST：蘇憲法　2.CST：畫家　3.CST：臺灣傳記

940.9933　　　　　　　　　　　　112014095